大展好書　好書大展
品嘗好書　冠群可期

大展好書　好書大展
品嘗好書　冠群可期

實用武術技擊 20

詠春拳頂尖高手必修

魏峰　王安寶　編著

大展出版社有限公司

前　言

　　本書是整個詠春拳系列的第三冊，主要講解詠春拳中高級套路「木人樁法」及其實戰用法，以及詠春拳中秘傳的擒拿技術與摔技。

　　當初，我們原來只打算出版第一冊《詠春拳速成搏擊術訓練》的，由於該書出版後受到了讀者的廣泛好評，因此又在廣大讀者的要求下接著推出了第二冊《詠春拳高級格鬥訓練》，從而將詠春拳的三個徒手套路及其實戰技法講解完了，當然該系列書的出版也在武術界中掀起了一股學習詠春拳的熱潮，因爲這兩本書的出版不僅詳盡地講解了詠春拳的技術，還同時系統地闡述了詠春拳的拳術理論，因而利於讀者在更深層次上理解和掌握。

　　而且這兩本書所受到的關注及受歡迎的程度也是我們始料未及的，目前在國內不僅學習詠春拳的人越來越多，而且大家透過來信也提出了更多及更爲深刻的問題，其中也有一些相當喜愛詠春拳的愛好者專門來找我們學習詠春拳，然後再回去開館教學。這一切又都成爲動力，使我們下決心挖掘整理好這一寶貴的

民族文化遺址。

　　本書主要講解了詠春拳中的高級套路「木人椿法」及全套用法，過去這一絕學是絕不輕意外傳的，如今世事開明，就沒有必要再將它藏於箱底了，當然這也是一套香港風格的木人椿法，所以可能與國內的木人椿法在風格上略有不同，但「藝不壓身」，學習和瞭解更多一些技藝與風格，對每一位習武者來講肯定是有益處的，因爲這只能使你加深對武學的理解與認識。只是，木人椿法的實戰運用過於兇狠，因此練習者必須謹慎使用。

　　本書除了講解木人椿法外，還重點講述了詠春拳中的擒拿法與高度技巧性摔技的運用，詠春拳雖然極少運用這兩類技法，但卻並非不用，這些技巧性極強的制敵技術很適合軍警人員使用，因爲它符合「花最少的力氣來取得最大效果」的技擊原則。

　　書中不妥之處，還希望廣大同道及前輩們指正。

目　錄

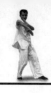

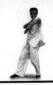

116 式木人椿套路

　　木人樁是詠春拳中的最高級拳術課程，通常僅授予入室弟子或高年級弟子，如今世事開明，凡是寶貴的東西都是屬於全民族的，因此，沒有理由不將此武林絕學公諸於眾。練習木人樁的優點：

　　一是在沒有對手或同伴練習的情況下，自己可借助木人樁來進行接近於實戰的練習；

　　二是可藉此鍛鍊拳腳及手臂的硬度；

　　三是可培養實戰意識。

　　最重要的是它不受場地的限制，因為你在牆上安排一個木人樁是占不了多少空間的。

第一節　木人樁的發力特點

　　進行木人樁訓練絕不可以憑蠻力強打硬撞，因為詠春拳練習的是靈勁、巧勁、寸勁、韌勁，而非僵滯之力。它的一系列掌擊、拳打與腳踢等攻擊動作都是以短促、乾脆的「寸勁」於瞬間果斷地擊打，整套木人樁是以技術練習為主，並在技術的練習過程中融入勁法的靈活、巧妙運用。倘無彈性、輕快、瞬間即發的「寸勁」，便偏離了詠春拳的要旨，也失去了練習木人樁的意義。

　　透過反覆的擊打木人樁，可逐步熟悉技擊技巧，也就是經由木人樁來練習「與人搏擊」的技術。

　　在這中間，手、眼、身、法、步及勁力都會同時得到鍛鍊；尤其對強化防禦方法、以及發展「攻防合一」的技

術更是極為有效。並使以前學過的三套詠春拳拳法得到進一步鞏固，因為那三套拳法中的一些主要手法在木人樁中基本上都有體現。進而通過不懈的練習把橋手循序漸進地練習至「硬而不僵，鬆而不懈」的境界與極度鬆活的狀態；同時，也最大限度地提高手腳協調配合的能力，或上下齊攻，或雙手齊出，或手腳並用，或指上打下，或指下打上，如此真假結合，不但可以練習出凌厲的攻擊力，還可使戰略戰術得到很大程度的提高。

第二節　木人樁的練習要訣

練習木人樁時最重要的是要有實戰意識，也就是必須把木人樁當做真正的對手來看待，使全身上下協調一致，手腳凌厲，招法兇狠，每招每式均直指對方的致命要害處，將擊打木人樁的犀利攻擊力淋漓盡致的發揮出來，同時也使你的實戰意識同步得到鍛鍊。

具體訓練時，必須遵守以下訣要：「上動下隨，下動上領，柔化剛發，攻守同步，連消帶打，來留去送，甩手直沖，靜如山嶽，動如猛虎，快如旋風，以退為進，以進為退，似攻實守，攻防合一」，由木人樁的強化訓練把詠春拳特有的技擊風格完全展現出來。

當然，木人樁的練習對步法的要求也是很高的，因為只有迅速搶佔有利的位置，才可將打擊的勁力發揮至盡，當然木人樁中這種巧妙的「走位」技巧也更利於避實擊虛

地去巧妙的突然重擊對手。

　　換言之，木人樁的技術與打法除貫穿了以前三套拳法正面直擊的簡捷打法外，更加強了先移動到側門再及時打擊對手的技巧，例如套路中的第 4 個動作、第 7 個動作、第 32 個動作、第 35 個動作及第 69 個動作、第 73 個動作等等都是先閃入對方的死角後再去巧妙的打擊對手的技巧。

　　在詠春拳的訓練中，木人樁的作用是絕對不可替代的，因為利用木人樁不僅可以把防禦技巧與反擊技術訓練出來，更可以把橋手練硬及把詠春拳獨有的發力磨練出來。正如拳諺所云：「消打勝對手，有師更需求，無師無對手，木人樁上求。」

　　以下是香港風格的「116 式（也叫 116 點）木人樁法」，當然這也是當今全球最為流行的木人樁法，現分別詳解如下。

第一段

1. 擺 樁

以「二字箝羊馬」站立於木人樁前，左手向前伸出成「問手」，右手護於胸前成「護手」，目視前方，自然呼吸（圖1–1）。（圖1–1附）為正面示範。

【作用】攻守兼備。

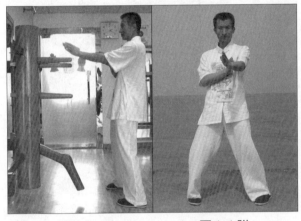

圖1–1　　　　　　　圖1–1附

2. 攀頸手

左腳向左前方略進步，右手速向前方伸出從木人樁的左側去拉住其後頸部位並短促（「寸勁」）地用力回拉，此時左手仍護於胸前（圖1–2），（圖1–2附）為正面示範。

【作用】攻擊。由拉對方的後頸來控制對方的重心。

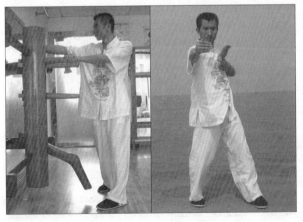

圖1–2　　　　　　　圖1–2附

3. 右膀手

以右膀手向左側輕快地擋向木人樁的上側之右臂，也就是其右臂的內側，此時左掌守護於胸前（圖1-3），（圖1-3附）為正面示範。

【作用】防禦。即用右膀手格防對方的右臂（或左拳）攻擊。

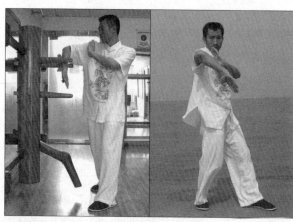

圖1-3　　　　　圖1-3附

4. 攤手／左掌擊

右腳速向左前方上步於木人樁「腳」的右側（使右腿貼住木人樁的腳），同時將右手變攤手向右側擋向木人樁的右臂，左掌則果斷擊向木人樁的右側肋部，此時是兩手同步做動作的，呼氣進行配合（圖1-4），（圖1-4附）為正面示範。

【作用】防禦反擊。右手外擋對方右臂，左掌突襲其右肋要害處。

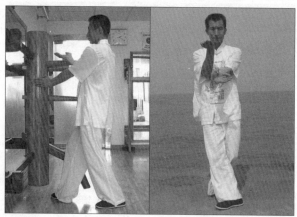

圖1-4　　　　　圖1-4附

5. 耕攔手

將右腳收回於原來的站立位置，再次面向木人樁站好，兩腳仍呈「二字箝羊馬」；右手輕快地擋向木人樁下面之臂，左臂則同時向內側擋向木人樁的上面之右臂的外側（圖1-5），（圖1-5附）為正面示範。

【作用】防禦。即用雙臂同時向右側格防對方的雙拳攻擊。

6. 右攤／左膀手

右手繼續向上、向右側擋向木人樁的左臂內側，左臂則以低膀手向右側格擋木人樁的下面之臂，此時兩臂仍是輕便、敏捷地同步做動作（圖1-6），（圖1-6附）為正面示範。

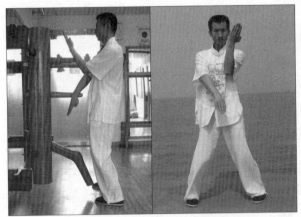

圖1-5　　　　圖1-5附

【作用】防禦。即用雙臂同時向右側格防對方的雙拳攻擊。

7. 攤手／右掌擊

左腳速向右前方上步於木人樁的

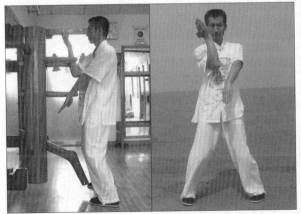

圖1-6　　　　圖1-6附

「腳」的左側（使自己左腿貼住木人椿的腳），同時將左手變「攤手」向左側擋向木人椿的左臂外側，右掌則果斷向前擊打木人椿的左側肋部，此時全身的動作要協調、輕靈，不可僵硬，可呼氣進行配合以強化右手上的打擊力（圖1-7），（圖1-7附）為正面示範。

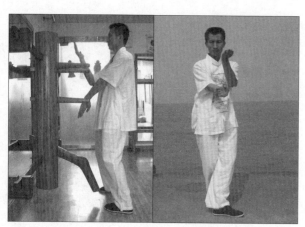

圖1-7　　　　圖1-7附

【作用】防禦反擊。即左手外擋對方左臂，右掌突然襲擊對方的左肋要害處。

8. 耕攔手

將左腳收回於原來的站立位置，而面向木人椿成「二字箝羊馬」；左手則立即向左側擋向木人椿的下面之臂的左側，右臂則向內側擋向木人椿的上面之左臂的外側，此時兩臂仍必須同步做動作（圖1-8），（圖1-8附）為正面示範。

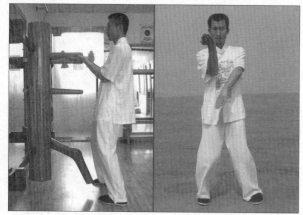

圖1-8　　　　圖1-8附

【作用】防禦。即用雙臂同時向左側格防對方的雙拳攻擊。

9. 右構手／左托

右手繼續向內側轉動而用手向下勾壓木人椿的左臂前端，左手向上托住木人椿的右臂，此時仍須面向正前方站好（圖 1-9），（圖 1-9 附）為正面示範。

【作用】防禦。即右手向下勾壓對方的左臂，左手則向上托住其右臂。

10. 右正掌擊

左手向內側轉動而抓住木人椿的右臂並回拉，右掌以「正掌」沿直線果斷擊向木人椿的下巴部位，此時是兩手同步做動作（圖 1-10），（圖 1-10 附）為正面示範。

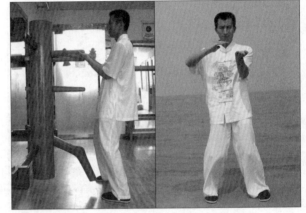

圖 1-9　　　　圖 1-9 附

【作用】攻擊。即左手向後擰拉對方的右臂，右掌則同時向前狠擊對方面門。

註：接下來的（圖 1-11）至（圖 1-20）是前面所講解的動作的重複動作，只是左右方向相反。

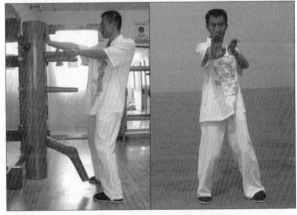

圖 1-10　　　　圖 1-10 附

11. 擺　椿

　　右手向前伸出成「問手」，左手護於胸前成「護手」，兩腳仍以「二字箝羊馬」站好（圖1-11），（圖1-11附）為正面示範。

　　【作用】攻守兼備。

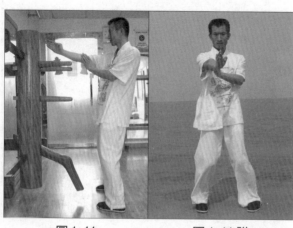

圖1-11　　　　　　圖1-11附

12. 攀頸手

　　右手抓住木人椿左臂並向下拉，左手速向前方伸出去，而從木人椿的右側拉住其後頸部位（短促用力回拉），此時右手仍守護於胸前（圖1-12），（圖1-12附）為正面示範。

　　【作用】攻擊。由用左手拉動對方的後頸來控制對方的重心。

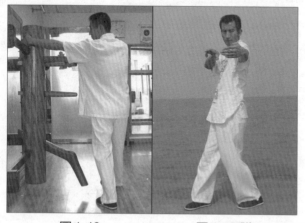

圖1-12　　　　　　圖1-12附

13. 左膀手

以左膀手快速向右側擋向木人樁的上側之左臂，此時右手必須立於胸前進行嚴密的屏護（圖1-13），（圖1-13附）為正面示範。

【作用】防禦。即用左膀手格防對方的左臂攻擊。

14. 攤手／右掌擊

左腳速向右前方上步於木人樁的「腳」的左側（使自己左腿貼住木人樁的腿），同時將左手向左側擋向木人樁的左臂外側，右掌則果斷擊向木人樁的左側肋部要害處，此時全身的動作要協調，手腳的動作要輕鬆敏捷（圖1-14），右掌發力要短脆。（圖1-14附）為正面示範。

【作用】防禦反擊。即左手外擋對方左臂，右掌突然襲擊對方的左肋要害處。

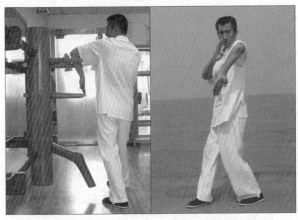

圖1-13　　　　　　圖1-13附

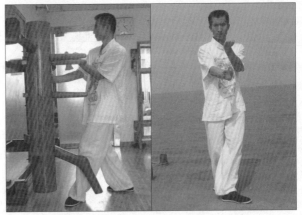

圖1-14　　　　　　圖1-14附

15. 耕攔手

將左腳收回於原來的站立位置，面向木人樁穩固站好，左手同時向左側擋向木人樁的中間之臂，右臂則向左側擋向木人樁的上面之左臂的外側，記住，此時要輕便、敏捷的去格擋，而不得用蠻力（圖1-15），（圖 1-15 附）為正面示範。

【作用】防禦。即用雙臂同時向左側格防對方的雙拳攻擊。

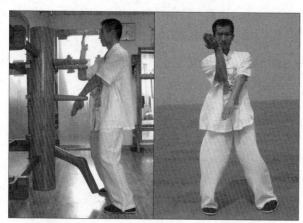

圖 1-15　　　　圖 1-15 附

16. 左攤手／右低膀手

左手則繼續向上、向左側以「攤手」擋向木人樁的上側之右臂的內側，右臂則同時以右低膀手向左側格擋木人樁的中間之臂，此時兩臂仍基本上是同步做動作的（圖 1-16），（圖 1-16 附）為正面示範。

【作用】防禦。即用雙臂同時向左側格防對方的雙拳攻擊。

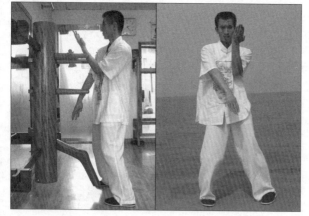

圖 1-16　　　　圖 1-16 附

17.攤手／左掌擊

右腳速向左前方上步於木人樁的「腳」的右側，同時將右手變「攤手」向右側擋向木人樁的左臂外側，左掌則果斷擊向木人樁的右側肋部，此時自身應站立穩固，這樣打擊的勁力才能順暢發出（圖1-17），（圖1-17附）為正面示範。

【作用】防禦反擊。右手外擋對方右臂，左掌突然襲擊對方的右肋要害處。

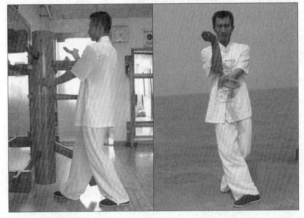

圖1-17　　　　　　圖1-17附

18.耕攔手

將右腳收回於原來的站立位置，面向木人樁站好，右手向右側擋向木人樁的中間之臂，左臂則向內側擋向木人樁的上面之右臂（圖1-18），（圖1-18附）為正面示範。

【作用】防禦。即用雙臂同時向右側格防對方的雙拳攻擊。

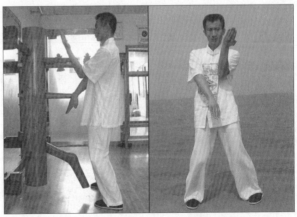

圖1-18　　　　　　圖1-18附

19. 左構手／右托

左手繼續向內側轉動而向下勾壓住木人樁的右臂前端，右手則向上托住木人樁的左臂前端（圖 1-19），（圖 1-19 附）為正面示範。

【作用】防禦。即左手向下勾敵方的右臂，右手向上托住對方的左臂。

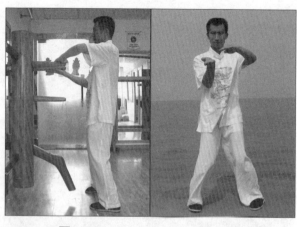

圖 1-19　　　　圖 1-19 附

20. 左側擊掌

右手在向下按壓木人樁的左臂同時，左掌則果斷擊向木人樁的身體部位，此時左右手的動作是同步進行的，也就是攻守同步（圖 1-20），（圖 1-20 附）為正面示範。

【作用】防禦反擊。即用右手下拍對方手臂，左掌突然向前打擊對方的身體空檔處。

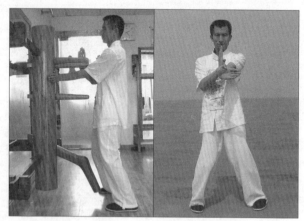

圖 1-20　　　　圖 1-20 附

21. 右拍手

以右拍手輕快地向左側拍向木人樁上面右臂的內側，此時左掌守護於胸前（圖1-21），（圖1-21附）為正面示範。

【作用】防禦。以右手向左側拍防對方右臂。

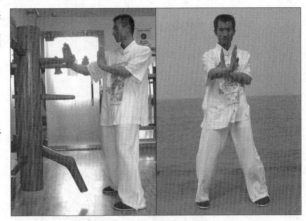

圖1-21　　　　　圖1-21附

22. 左拍手

以左拍手快速拍向木人樁上面的左臂之內側，此時右掌護於胸前（圖1-22），當然左手的拍擊動作不可過大。（圖1-22附）為正面示範。

【作用】防禦。即左手向右拍防其左臂攻擊。

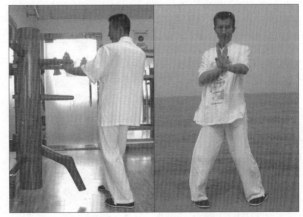

圖1-22　　　　　圖1-22附

23.右拍手

接下來，再連續以「右拍手」向左側拍向木人樁上面右臂的內側，而左掌仍守護於胸前（圖1-23），（圖1-23附）為正面示範。

【作用】防禦。即用右手向左側拍防對方右臂攻擊。

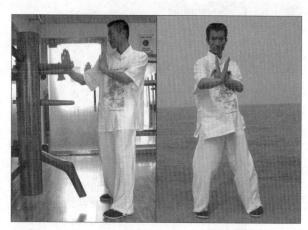

圖1-23　　　　　圖1-23附

24.左拍手

隨後，以左手向右（內）側輕快地拍壓木人樁的上面之右臂的外側，右掌則守護於胸前（圖1-24），（圖1-24附）為正面示範。

【作用】防禦。即用左手向右側拍防對方的右臂。

25.左前擊掌

將左掌沿著木人樁的右臂快速向前擊向木人樁的「喉頸」要害處（要用瞬間的「寸勁」），此時我左掌是掌心下而快速向前擊出的，並與呼

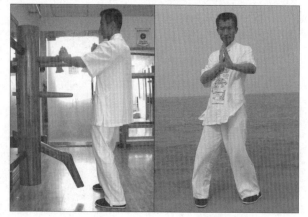

圖1-24　　　　　圖1-24附

氣進行配合，目視左掌（圖 1–25）。上面的「左拍手」動作實際上是與這裏的「前擊掌」連在一起使用的，（圖 1–25 附）為正面示範。

【作用】攻擊。如果本動作與前面的左拍手連接在一起使用的話，就變成了防禦反擊技術了。

26. 拍手沖拳

速將左手回收並向下按壓木人樁的右臂同時，右拳以短促的「曰字沖拳」果斷擊向的木人樁的胸部，此時我幾乎是雙手同時做動作的，亦即「攻守同步」，並且右拳也同樣是用瞬間的「寸勁」去快速擊打目標，而且要快打快收（圖 1–26），（圖 1–26 附）為正面示範。

【作用】攻擊。即「連削帶打」地去攻擊對方，即用左手拍開對方右臂的同時，突然以右拳重擊其的心窩。

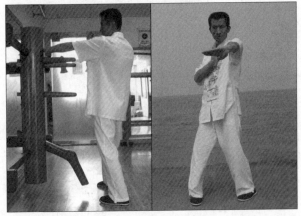

圖 1–25　　　　　圖 1–25 附

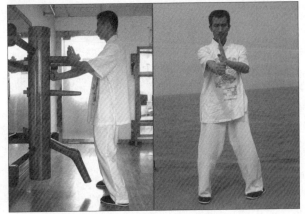

圖 1–26　　　　　圖 1–26 附

27.右拍手

以右手向左（內）側快速拍擋木人樁的上面之右臂的外側，此時左掌仍嚴密的守護於胸前（圖1–27），（圖1–27附）為正面示範。

【作用】防禦。即用右手向左側拍防對方的左臂外側。

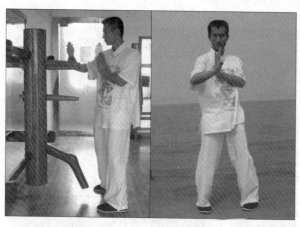

圖1-27　　　　圖1-27附

28.右前擊掌

將右掌沿著木人樁的左臂快速向前擊向木人樁的「喉頸」要害處（此時與呼氣進行配合），也就是仍用瞬間的爆炸力去果斷地打擊目標（圖1–28），（圖1–28附）為正面示範。

【作用】攻擊。如果本動作與前面的「右拍手」連接在一起使用的話，就變成了防禦反擊技術了。

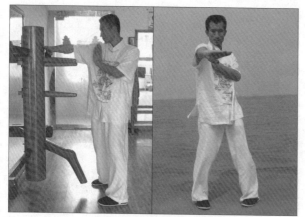

圖1-28　　　　圖1-28附

29. 拍手沖拳

速將右手回收並順勢向下拍壓住木人樁左臂的同時，左拳以短促的「日字沖拳」果斷擊向木人樁胸部空檔處（此時與呼氣進行配合），並且仍然用瞬間寸勁去快速地擊打目標，要快打快收，養成嚴密保護自己的好習慣（圖1-29），（圖1-29附）為正面示範。

【作用】攻擊。即「連削帶打」地去攻擊對方，即用右手拍開對方左臂的同時，突然以左短拳去重擊其心窩空檔處。

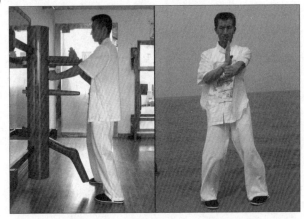

圖1-29　　　　　　圖1-29附

30. 雙托手

雙手輕快地向上托擊木人樁的雙臂，此時應呼氣，下肢仍站成「二字箝羊馬」（圖1-30），（圖1-30附）為正面示範。

【作用】防禦。即用雙手向上托擊對方的雙臂下側。

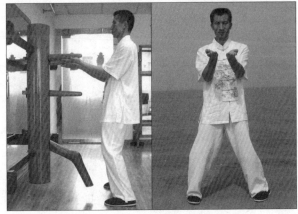

圖1-30　　　　　　圖1-30附

31.右低膀手

向左側略轉身，右臂以低位膀手向內側擋向木人椿的中間之臂，此時左掌仍應嚴密地守護於胸前（圖 1–31），（圖 1–31 附）為正面示範。

【作用】防禦。即用右膀手格防來自對方的中盤攻擊動作。

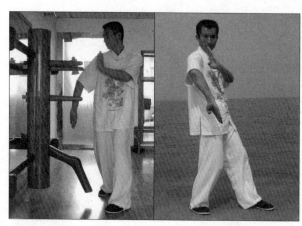

圖 1–31　　　　　　圖 1–31 附

32.問　手

右腳速向左前方上步於木人椿的「腳」的右側（貼住木人椿的腳），同時將左手向右側橫向拍擊木人椿的右臂外側，右掌則同時以掌根輕快地橫向斬擊木人椿右側肋（腰）部要害處（此時呼氣配合），上下肢動作須協調，幾乎同步完成（圖 1–32）。

【作用】防禦反擊。以連消帶打之訣巧妙地打擊對方，即用左手向右拍開其右臂的同時，突然以右手去重創其身體右側

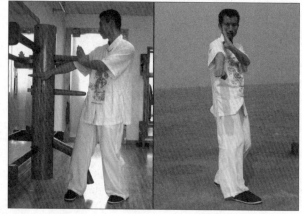

圖 1–32　　　　　　圖 1–32 附

空檔處。

33.前直踢（踹）

右腿迅速向上提起，並以右腳果斷蹬向木人樁的腹部（此時須呼氣進行配合），同時右臂變「膀手」進行嚴密的屏護，此時我左掌也應立於胸前進行協助防護（圖1–33），（圖1–33附）為正面示範。

【作用】攻擊。即突然抬右腳去狠踹對方中盤要害處。

34.左低膀手

接著，右腳向右側落地並站穩，左臂則迅速以低位「膀手」向內側擋向木人樁的中間之臂，此時我的右掌應立於胸前進行防護（圖1–34），（圖1–34附）為正面示範。

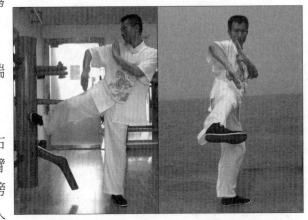

圖1-33　　　　　　　圖1-33附

【作用】防禦。即用「左膀手」向右側格防來自對方的中盤攻擊動作。

35.問　手

左腳速向右前方

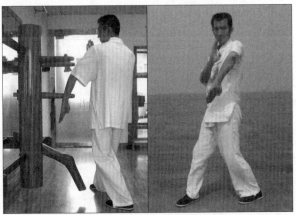

圖1-34　　　　　　　圖1-34附

上步於木人樁的「腳」的左側（貼住木人樁的腳），同時將右手向左側拍擊木人樁左臂外側，左掌以手刀下沿橫向擊打木人樁的左側肋（腰）部，此時與呼氣進行配合，上下肢動作應協調，並幾乎是同步完成所有動作（圖1-35），（圖1-35附）為正面示範。

【作用】防禦反擊。即以連消帶打法巧妙地打擊對方，也就是用右手向右拍防對方左臂，同時突然以左掌去重創對方的身體左側空檔處。

36.前直踢(橫踹)

左腿迅速向前上方抬起，並以左腳敏捷的蹬向木人樁的下腹部，此時應與呼氣進行配合，右支撐腳的站立也必須穩固；同時左臂變「膀手」進行嚴密的防護，右掌也應立於胸前進行更嚴密的屏護（圖1-36），（圖1-36附）為正面示範。

【作用】攻擊。

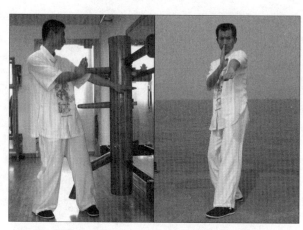

圖1-35　　　　　　圖1-35附

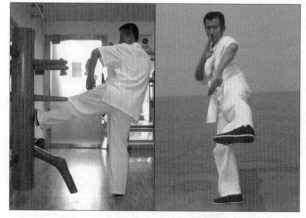

圖1-36　　　　　　圖1-36附

即突然抬左腳去狠踹對方中盤要害處。

37. 耕攔手

左腳向左側落步站穩，面向木人樁以「二字箝羊馬」站好，右臂向內側橫向擋擊木人樁的上側之左臂，而左手則向左側橫向格擋木人樁的中間之臂（圖1-37），（圖1-37附）為正面示範。

【作用】防禦。即用雙臂同時向左側格防對方的雙拳攻擊。

38. 右構手／左托

右手繼續向內側轉動並向下勾壓住木人樁的左臂前端，左手則同時向上托擊木人樁的右臂前端，動作應自然、流暢地完成（圖1-38），（圖1-38附）為正面示範。

【作用】防禦。即右手向下勾對方的左臂，左手向上托擊其右臂。

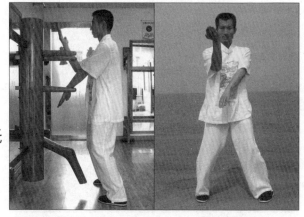

圖 1-37　　　　　　　圖 1-37 附

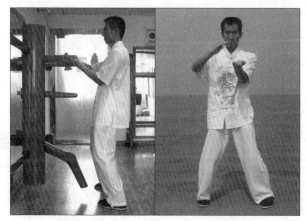

圖 1-38　　　　　　　圖 1-38 附

39.右正擊掌

左手抓住並後拉木人樁的右臂的同時,右掌以「正掌」果斷地擊向木人樁的面門或下巴要害處,此時與呼氣進行配合(圖1-39),(圖1-39附)為正面示範。

【作用】攻擊。即左手後拉對方右臂,右掌同時向前狠擊對方面門。

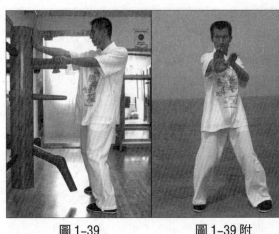

圖1-39　　　　　圖1-39附

第三段

40.雙攤手

用兩手臂同時向內側內擋向木人樁的兩臂(外側),動作應輕快、敏捷地進行,不可用蠻力(圖1-40),(圖1-40附)為正面示範。

【作用】防禦。即用雙手同時向內側格擋對方的兩臂。

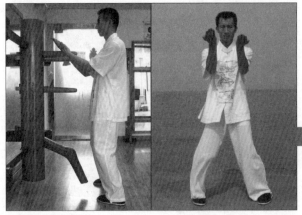

圖1-40　　　　　圖1-40附

41.圈 手

兩手以圈手向內側貼住並按壓住木人樁的兩臂,動作應自然、放鬆地進行(圖1–41),(圖1–41附)為正面示範。

【作用】防禦。即用雙手同時向內、向下格防對方兩臂內側。

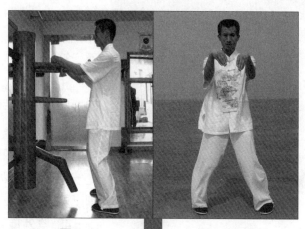

圖1–41　　　　　　圖1–41附

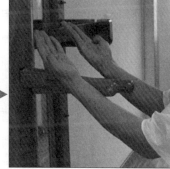

圖1–40特寫　　　　圖1–41特寫

42.雙掌擊

我兩掌從木人樁的兩臂內側攻入並貼住其兩臂滑下（事實上從上面兩手臂向內側貼住木人樁的手臂開始，至從其兩臂中間攻入並掌擊其腹部，是一個完整而連貫的動作，不可脫節），向前以掌根部打擊木人樁胸部，此時發力要短脆、果斷，可呼氣進行配合（圖1–42），（圖1–42附）為正面示範。

【作用】攻擊。即用雙掌同時向前狠擊對方的中盤。如與前面的圈手動作結合在一起使用就變成防禦反擊了。

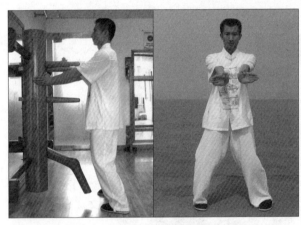

圖1–42　　　　圖1–42附

43.雙外攤手

兩手再分別以「攤手」由內側向外擋向木人樁的兩臂，當然此時自己兩臂的動作要輕快、敏捷，不可用僵滯之力（圖1–43），（圖1–43附）為正面示範。

【作用】防禦。即用雙手同時向外側

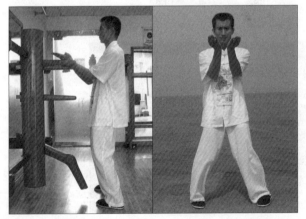

圖1–43　　　　圖1–43附

格擋對方的兩臂內側。

44.打眼手

兩臂貼著木人樁的兩臂內側果斷地向前方攻出，目標是用兩拇指分別攻向對方的兩眼（即本門中極厲害、極兇悍的「打眼手」），而且兩掌要同時打向木人樁之面部，此時與呼氣進行配合（圖1–44），（圖1–44附）為正面示範。

【作用】攻擊。即用雙拇指（或兩掌）同時向前狠擊對方的面門。如果與前面的雙外攤手動作結合在一起使用，就變成防禦反擊技術了。

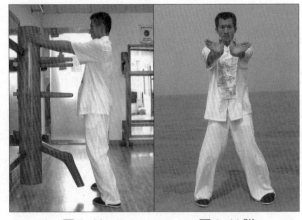

圖1–44　　　　　圖1–44附

45.窒　手

接下來，用兩手臂內側先由外向裏、並再向身體方向牽拉木人樁的兩臂，動作應輕快、敏捷地進行（圖1–45），（圖1–45附）為正面示範。

【作用】防禦。即用雙臂同時向內側格擋對方的兩臂。

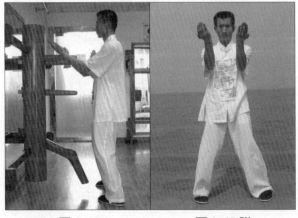

圖1–45　　　　　圖1–45附

46. 左攔／右構手

右手貼住木人樁的左臂向下勾壓木人樁的左臂，我左臂則同時向內側格擋木人樁的右臂外側，此時是兩臂同步做動作的，自然呼吸即可（圖1-46），（圖1-46附）為正面示範。

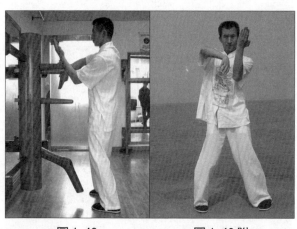

圖1-46　　　　　圖1-46附

【作用】防禦。即右手向下勾對方的左臂，左手則向內側格擋其右臂。

47. 右攔／左構手

兩手繼續貼住木人樁的兩臂滾動，使左手向內、向下貼住木人樁的右臂並向下勾壓住木人樁的右臂，我右臂則同時由內向下、向外再向上側格擋木人樁的左臂外側（圖1-47），（圖1-47附）為正面示範。

【作用】防禦。即左手向下勾對方的右臂內側，右手則向內側格擋對方的左臂外側。

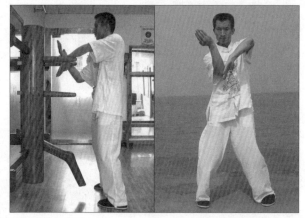

圖1-47　　　　　圖1-47附

48.左攔／右構手

隨後，右手貼住木人樁的左臂而繼續向內、向下勾壓住木人樁的左臂，左臂則同時從木人樁的右臂下繞並再向內側格擋木人樁的右臂外側，以上幾個動作我都是在用手臂緊緊貼住木人樁的手臂進行練習的，用來練習近身搏擊中所特有的「粘勁」（圖1–48），（圖1–48附）為正面示範。

【作用】防禦。即右手向下勾對方的左臂，左手則向內側格擋對方的右臂外側。

49.右正擊掌

左手抓住並後拉木人樁的右臂的同時，右掌以「正掌」果斷地擊向木人樁的面門或下巴要害處，此時與呼氣進行配合，當然右掌應輕快、準確地打出，也就是用脆勁或「爆炸力」瞬間打出（圖1–49），（圖1–49附）為正面示範。

【作用】攻擊。即左手後拉對方右

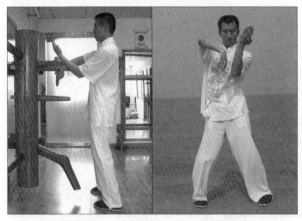

圖1–48　　　　　圖1–48附

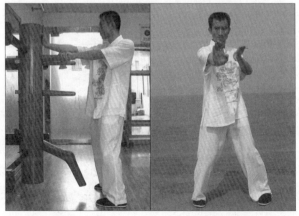

圖1–49　　　　　圖1–49附

臂，右掌同時向前狠擊對方面門。

50.右膀手

以右「膀手」向左側擋向木人樁的上面之右臂的內側，此時必須將左掌守護於胸前，目視前方（圖1-50），（圖1-50附）為正面示範。

【作用】防禦。即用右膀手向右側格擋對方的右臂攻擊。

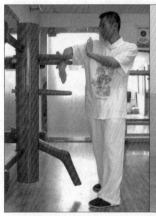

圖1-50　　　　　圖1-50附

51. 左掌擊肋／右腳踩膝

在右手變「攤手」向右側輕快的格擋木人樁右臂外側同時，果斷抬起以右腿並以右腳準確地向前踏向木人樁的「膝關節」，同時再將左掌向前擊打木人樁的右側肋部空檔處，此時我是上下肢同時出擊，也就是「攻守同步」來增加真實搏擊時對方在防禦上的難度（圖1-51），（圖1-51附）為正面示範。

【作用】防禦反擊。即用右手向右方

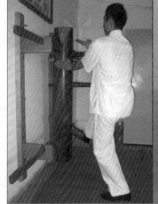

圖1-51　　　　　圖1-51附

擋開對方攻來的右臂，同時抬右腳攻向對方下盤，以及用左掌突然向前打擊對方身體右側的空襠處。

52. 耕攔手

右腳向右側落步站穩（以「二字箝羊馬」站好），左臂則向內側橫向格擋木人樁的右臂外側，右手向右側擋向木人樁的下臂右側，雙臂同時完成動作（圖1-52），（圖1-52附）為正面示範。

【作用】防禦。即用雙臂同時向右側格擋對方的雙臂攻擊。

53. 右攔／左構手

左手貼住木人樁的右臂向內、向下勾壓木人樁的右臂，我方右臂則同時向上抬起並向內側格擋木人樁的左臂外側，此時兩臂須輕快、自然的做動作（圖1-53），（圖1-53附）為正面示範。

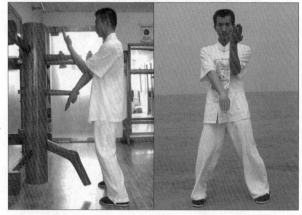

圖1-52　　　　　　圖1-52附

【作用】防禦。即左手向下勾對方的右臂內側，右手則向內側格擋對方的左臂

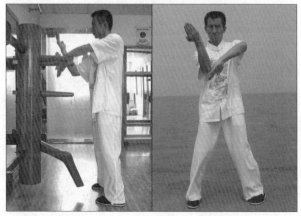

圖1-53　　　　　　圖1-53附

外側。

54.左攔／右搆手

兩手繼續貼住木人樁的兩臂滾動，使右手向內、向下牢牢貼住並勾壓住木人樁的左臂，左臂則同時從木人樁的右臂下繞過並再向內側格擋木人樁的右臂外側（圖1-54），（圖1-54附）為正面示範。

【作用】防禦。即右手向下勾壓對方的左臂內側，左手則向內側格擋對方的右臂外側。

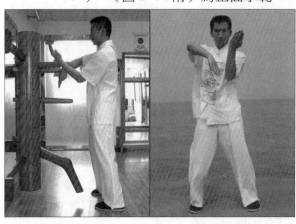

圖1-54　　　　　圖1-54附

55.右攔／左搆手

兩手仍繼續滾動，使左手貼住木人樁的右臂向內、向下勾壓住木人樁的右臂，我右臂則同時從木人樁的左臂下側繞過並再向內側格擋木人樁的左臂外側，動作應輕柔、自然地進行，不可僵滯（圖1-55），（圖1-55附）為正面示範。

【作用】防禦。即左手向下勾壓對方

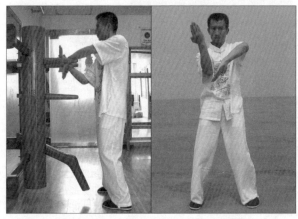

圖1-55　　　　　圖1-55附

的右臂，右手則向內側格擋其左臂外側。

56. 左低位掌擊

我在右手向內、向下勾壓木人樁左臂前端的同時，左掌則迅速沿「中線」果斷地向前擊打木人樁的中部要害處，此時與呼氣進行配合，發力要短脆（圖1–56），（圖1–56附）為正面示範。

【作用】防禦反擊。即用右手向下拍壓對方攻來的左臂的同時，速以左掌向前打擊對方的身體空檔處。

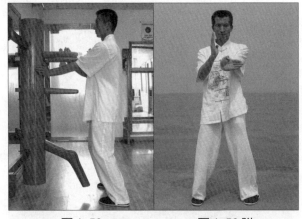

圖 1–56　　　　　　圖 1–56 附

57. 左膀手

以左膀手向右側擋向木人樁的上面之左臂的內側，此時應將右掌守護於胸前（圖1–57），（圖1–57附）為正面示範。

【作用】防禦。即用左膀手向右側格擋對方的左臂攻擊。

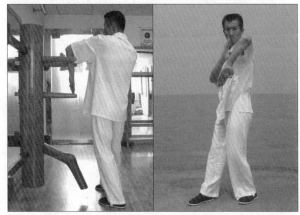

圖 1–57　　　　　　圖 1–57 附

58.右掌擊肋╱左腳踩膝

在左手變「攤手」擋向木人樁左臂外側的同時，果斷地向前方抬起左腿，並以左腳迅速向下踏向木人樁的「膝關節」，同時再將右掌向前擊打木人樁的左側腰肋部要害處，此時我是上下肢同時做動作，也就是「攻守同步」來完成動作（圖 1–58），（圖 1–58 附）為正面示範。

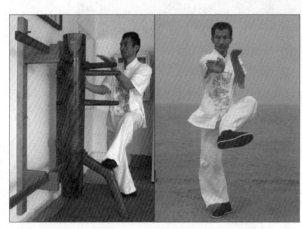

圖 1–58　　　　　圖 1–58 附

【作用】防禦反擊。即用左手向左側擋開對方攻來的左臂，同時抬左腳攻向其下盤，以及用右掌突然向前打擊對方身體空檔。

59.耕攔手

左腳向左側落步站穩，右臂向內側擋向木人樁的左臂外側，我左手則同時向左側擋向木人樁的下面之臂的左側，此時兩臂仍應同步做動作（圖 1–59），（圖 1–59 附）為正面示範。

【作用】防禦。即用雙臂同時向左側格擋對方的雙臂攻擊。

60.右構手╱左托

右手貼住木人樁的左臂向下勾壓木人樁的左臂前端，

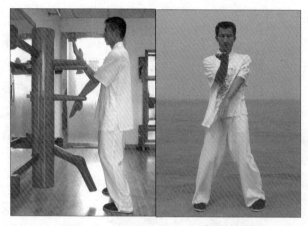

圖 1-59　　　　　　　　圖 1-59 附

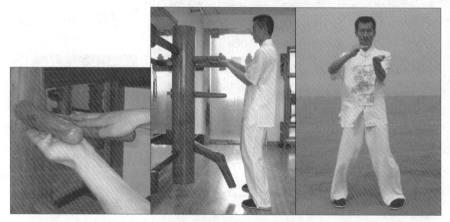

圖 1-60　特　寫　　　　圖 1-60　　　　　　圖 1-60 附

左臂則同時向上托住木人樁的右臂，雙臂幾乎是同步做動作的（圖 1-60），（圖 1-60 附）為正面示範。

【作用】防禦。即右手向下勾對方的左臂，右手則向內上托擊對方的左臂。

61.右正擊掌

用左手抓住木人樁的右臂並向後拉，同時將右掌果斷地向正前方擊向木人樁的面部或下巴要害處，此時右掌應沿「中線」徑直向前擊出，而且要用瞬間的寸勁去乾脆地擊打，並與呼氣進行配合（圖 1-61），（圖 1-61 附）為正面示範。

【作用】攻擊。即左手後拉對方右臂，右掌同步向前狠擊對方面門。

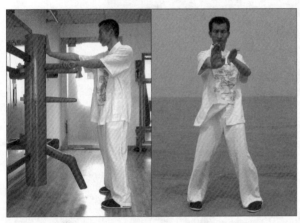

圖 1-61　　　圖 1-61 附

第四段

62.右側伏手

用右手腕內側輕快地擋向木人樁右臂的內側，此時左掌成護手立於胸前進行防護（圖 1-62），（圖 1-62 附）為正面示範。

【作用】防禦。即用右手向左側擋向對方右臂的內側。

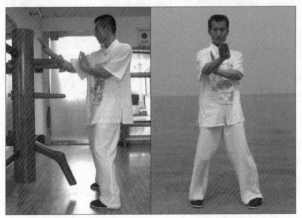

圖 1-62　　　圖 1-62 附

63.左側伏手

接下來，速用右手腕下側向右側擋向木人樁左臂的內側，此時左掌成「護手」立於胸前進行防護（圖1-63），（圖1-63附）為正面示範。

【作用】防禦。即用右手向右側擋向對方左臂的內側。

64.右側伏手

連續用右手腕內側向左側擋向木人樁右臂的內側，此時左掌成護手立於胸前進行防護，以上幾個動作要流暢、連貫，不可僵滯（圖1-64），（圖1-64附）為正面示範。

【作用】防禦。即用右手向左側拍防對方攻來的右臂內側。

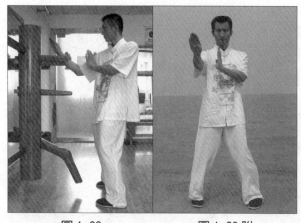

圖1-63　　　　　圖1-63附

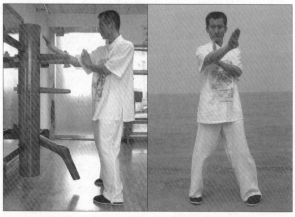

圖1-64　　　　　圖1-64附

65.左低位掌擊／右構手

右手貼住木人樁右臂而向右側勾住木人樁右臂外側的同時，身形略向左側轉動，並以左掌果斷地打向木人樁的右側肋部要害處，此時與呼氣進行配合，並用瞬間的爆發勁力去擊打（圖1-65），（圖1-65附）為正面示範。

【作用】防禦反擊。即用右手向下（向右側）勾壓對方攻來的右臂外側，同時將左掌突然打擊對方身體空檔處。

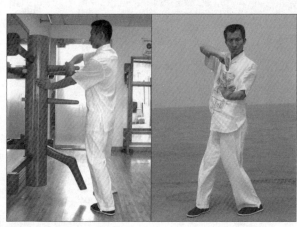

圖1-65　　　　圖1-65附

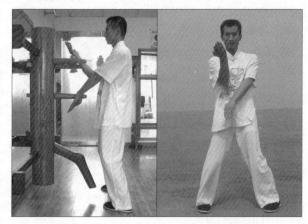

圖1-66　　　　圖1-66附

66.捆　手

右手立即以「攤手」向右側擋向木人樁的左臂內側，左手則同時擋向木人樁的下面之臂，此時兩臂仍須自然、輕快地做動作（圖1-66）（圖1-66附）為正面示範。

【作用】防禦。即用雙手同時將對方的兩臂擋向右側。

67.抱排掌

在呼氣的引導下，兩手以抱排掌（又叫蝴蝶掌或抱牌掌，打出時是一掌在上、一掌在下）由正面分別擊向木人樁的胸部與面部要害處，要用瞬間的寸勁去乾脆地擊打，並須沿中線徑直打出，用來節省運行時間與距離（圖1–67）。

【作用】攻擊。即用雙掌（上下排列）同時向前狠擊對方的正面要害處。如果與前面的捆手動作結合在一起使用，就變成防禦反擊技術了。

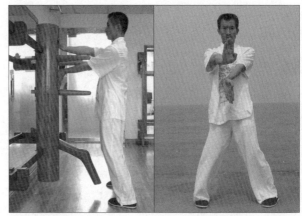

圖1–67　　　　　　　圖1–67附

68.左膀手

接下來，身體略向左側轉動，並速以「左膀手」向右側擋向木人樁的左臂內側，此時右掌守護於胸前，目視前方（圖1–68）（圖1–68附）正面示範。

【作用】防禦。即用「左膀手」向右側格擋對方的左臂攻擊。

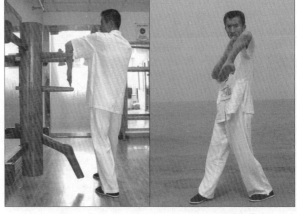

圖1–68　　　　　　　圖1–68附

69.抱排掌

左腳迅速向右前方上步於木人樁的「腳」的左側，並以左腿貼住木人樁的腳，同時再次呼氣發力以「抱排掌」由側面分別擊向木人樁的身體左側之要害處，此時我的左腳進步應與雙掌打擊協調進行，雙掌發力打擊要果斷、乾脆，快打快收（圖1-69）。

【作用】攻擊。即用雙掌（上下排列）同時向前狠擊對方身體左側。如與膀手動作結合在一起使用，就變成防禦反擊技術了。

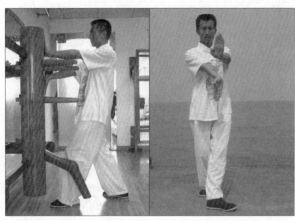

圖1-69　　　圖1-69附

70.耕攔手

右手在向前打完後再立即向內側擋向木人樁的左臂外側，左手則向左側擋向木人樁的下面之臂的左側，仍是雙臂同步做動作（圖1-70），（圖1-70附）為正面示範。

【作用】防禦。

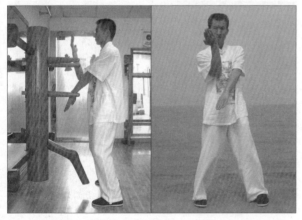

圖1-70　　　圖1-70附

即用雙臂同時向左側格擋對方的雙臂攻擊。

71. 抱排掌

上動不停，我兩手再次以「抱排掌」由正面分別擊向木人樁的胸部與面部要害處，此時發力仍必須果斷，要用瞬間的爆炸力去俐落地擊打（圖1–71），（圖 1–71 附）為正面示範。

【作用】攻擊。即用雙掌（上下排列）同時向前狠擊對方的身體正面要害處。

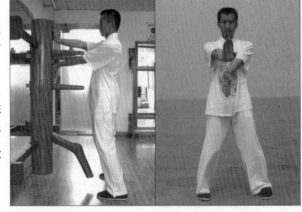

圖 1–71　　　　　　圖 1–71 附

72. 右膀手

接下來，我再以右膀手向左側擋向木人樁的右臂的內側，此時應將左掌守護於胸前（圖 1–72），（圖 1–72 附）為正面示範。

【作用】防禦。即用右膀手向左側格擋對方的右臂攻擊。

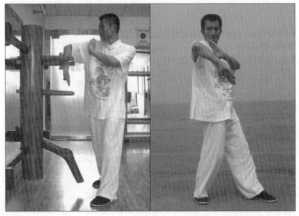

圖 1–72　　　　　　圖 1–72 附

73.抱排掌

右腳迅速向左前方上步於木人樁的「腳」的右側，並以右腿貼住木人樁的腳，同時再次以「抱排掌」由木人樁的右側分別擊向其側面要害處，此時仍要求步法與掌擊協調進行，也就是步掌合一以及攻守合一地去巧妙打擊（圖1-73），（圖1-73附）為正面示範。

【作用】攻擊。即用雙掌同時向前狠擊對方身體右側要害處。如果與前面的右膀手結合在一起使用，就變成防禦反擊了。

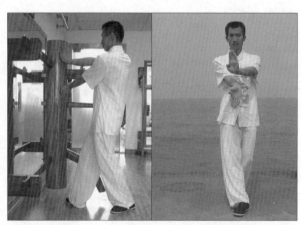

圖1-73　　　　圖1-73附

74.耕攔手

然後，左手向內側輕快地擋向木人樁右臂外側，右手則同時向右側擋向木人樁下面之臂的右側，此時仍要求兩臂同步做動作（圖1-74），（圖1-74附）為正面示範。

【作用】防禦。

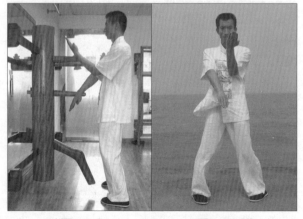

圖1-74　　　　圖1-74附

即用雙臂同時向右側格擋對方的雙臂攻擊。

75.左構手／右伏手

左手貼住木人樁的右臂向下、向左方勾壓，而右手以伏手向內側壓制木人樁的左臂，此時我的兩臂必須敏捷、輕靈地做動作，不可用蠻力（圖1-75），（圖1-75附）為正面示範。

【作用】防禦。即左手向下勾對方的右臂，右手向內側格防對方的左臂外側。

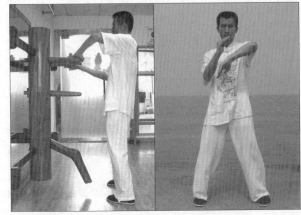

圖1-75　　　　　圖1-75附

76.左低位掌擊

接下來，我在右手向下按壓木人樁左臂的同時，左掌果斷地向前擊中木人樁的胸（肋）部要害處，此時可呼氣發力進行瞬間而短促的擊打（圖1-76），（圖1-76附）為正面示範。

【作用】防禦反擊。即用右手向下勾壓對方攻來的左臂，同時將左掌突然打擊對方的身體空檔處。

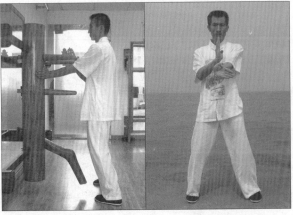

圖1-76　　　　　圖1-76附

77.耕攔手

右手向左側橫向擋擊木人樁的左臂外側，左手則向左側擋向木人樁的下面之臂的左側，此時是兩臂同步做動作，進行嚴密的防護（圖1-77），（圖1-77附）為正面示範。

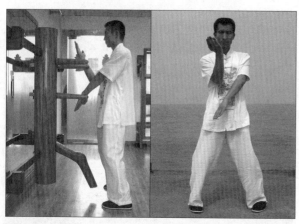

圖1-77　　　　　　圖1-77附

【作用】防禦。即用雙臂同時向左側格擋對方的雙臂攻擊。

78.耕攔手

先將兩臂移向左側，再將左手快速向右側擋向木人樁的右臂外側，右手則向右側擋向木人樁的下面之臂的右側（圖1-78），（圖1-78附）為正面示範。

【作用】防禦。即用雙臂同時向右側格擋對方的雙臂攻擊。

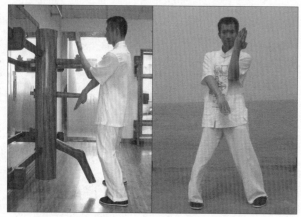

圖1-78　　　　　　圖1-78附

79. 右膀手

接下來，身體略向左側轉動，並速用右膀手擋向木人樁右臂的內側，此時應將左掌守護於胸前（圖1-79），（圖1-79附）為正面示範。

【作用】防禦。即用右膀手向左側格擋對方的右臂攻擊。

80. 手掌擊

用右手抓牢木人樁右臂並適當用力回拉的同時，以左掌迅速向前斬向木人樁的頸部要害處，此時是掌心向下沿直線果斷地向前攻出的，以求用最快的速度瞬間擊中目標，而且是雙手同步做動作的（圖1-80），（圖1-80附）為正面示範。

【作用】防禦反擊。即用右手回拉對方攻來右臂的同時，迅速將左掌向前方橫斬對方的喉頸或面部致命空檔處。

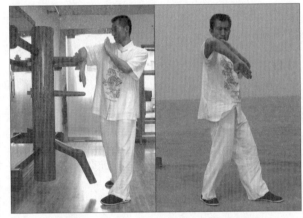

圖1-79　　　　　　　圖1-79附

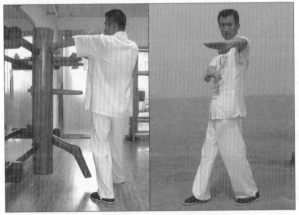

圖1-80　　　　　　　圖1-80附

81. 右鏟掌

用左拍手向下拍壓木人樁右臂的同時，果斷地以右鏟掌擊向木人樁的頸部或下巴，此時應呼氣發力進行配合，而且雙手應同步做動作，也就是須遵守攻守合一的要訣進行敏捷地打擊（圖 1-81），（圖 1-81 附）為正面示範。

【作用】攻擊。即在左手配合下，突然將右掌向前鏟擊對方頸部或下巴要害處。如果與前面的手掌擊連續起來使用，便變成了連環攻擊動作了。

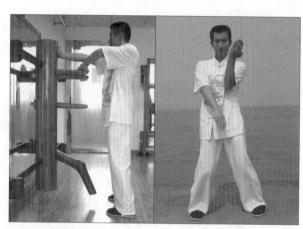

圖 1-81　　　　圖 1-81 附

82. 左膀手

接下來，身體略向右側轉動，並速用左膀手向右側擋向木人樁左臂的內側，此時必須將右掌守護於胸前（圖 1-82），（圖 1-82 附）為正面示範。

【作用】防禦。即用左膀手向右側格擋對方的左臂攻擊。

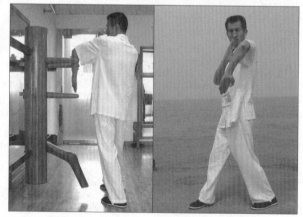

圖 1-82　　　　圖 1-82 附

83.攔手掌擊

用左手抓牢木人樁的左臂並用力回拉的同時，果斷以右掌迅速向前斬擊木人樁的頸部要害處，此時我右掌仍是掌心向下沿直線果斷地向前攻出的，並仍是用瞬間的打擊力去迅速地擊打（圖1–83），（圖1–83附）為正面示範。

【作用】防禦反擊。即在用左手回拉對方攻來的左臂同時，迅速將右掌向前斬擊對方的喉頸或面部致命空檔處。

84.右鏟掌

接下來，用右拍手向下拍壓木人樁左臂的同時，果斷地以左鏟掌擊向木人樁的頸部或下巴空檔處，此時仍與呼氣發力進行有效地配合（圖1–84），（圖1–84附）為正面示範。

【作用】攻擊。即在右手配合下，突然將左掌向前鏟擊對方的頸部或下巴。能與 手掌擊連接起來變

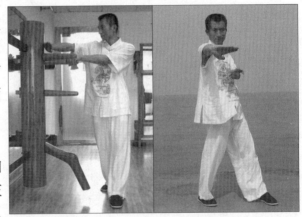

圖1–83　　　　　　　　圖1–83附

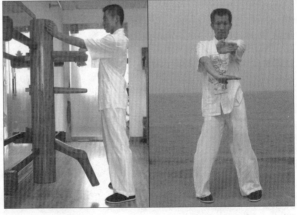

圖1–84　　　　　　　　圖1–84附

成連續攻擊動作。

85.右膀手

隨後，我身體略向左側轉動，並速用右膀手向左側擋向木人椿右臂的內側，此時必須將左掌守護於胸前（圖1-85），（圖1-85附）為正面示範。

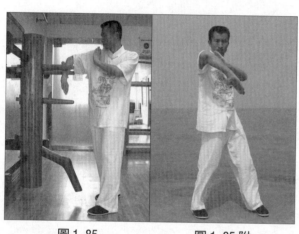

圖1-85　　　　圖1-85附

【作用】防禦。即用右膀手向左側格擋對方的右臂攻擊。

86.左正蹬腿

在右手變為攤手向右側擋向木人椿右臂外側的同時，迅速向前抬起左腿，並果斷地以左腳向前蹬向木人椿的左肋（或腹部）要害處，同時再將左掌向前擊打木人椿的右側肋部，此時我應上下肢同步做動作，用來增加對方防禦上的難度（圖86），（圖1-86附）為正面示範。

【作用】防禦反擊。即用右手向外擋開對方的右臂攻擊，

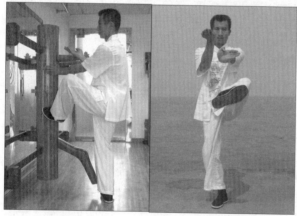

圖1-86　　　　圖1-附86

同時抬左腳與出左掌突然打擊對方的身體右側空檔處。

87. 左膀手

將左腳落地站穩，身體略向右側轉動，我仍站立於木人樁前方，並快速用左膀手向右側擋向木人樁左臂的內側，此時必須將左掌守護於胸前，目視正前方（圖 1-87），（圖 1-87 附）為正面示範。

【作用】防禦。即用左膀手向右側格擋對方的左臂攻擊。

88. 右正蹬腿

在左手變攤手向左側擋向木人樁左臂外側的同時，果斷地向前抬起右腿，並立即以右腳蹬向木人樁的右肋（或右腹部）空檔處，同時再將右掌向前擊打木人樁的左側肋部，此時我仍是上、下肢同步做動作，用來練習攻守同步與上下同動之訣（圖 1-88），（圖 1-88 附）為正面示範。

【作用】防禦反擊。即用左手向外擋

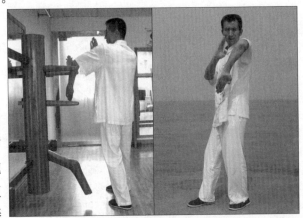

圖 1-87　　　　　　圖 1-87 附

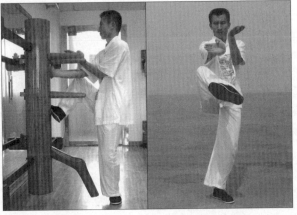

圖 1-88　　　　　　圖 1-88 附

開對方的左臂攻擊，同時抬右腳與出右掌突然打擊對方的身體左側空檔。

89.耕攔手

接下來，右腳落地站穩，我仍站立於木人樁前方，同時速將右手向內側擋向木人樁的左臂外側，左手則向左側擋向木人樁的下面之臂的左側，兩手仍應同步做動作（圖1-89），（圖1-89附）為正面示範。

【作用】防禦。即用雙臂同時向左側格擋對方的雙臂攻擊。

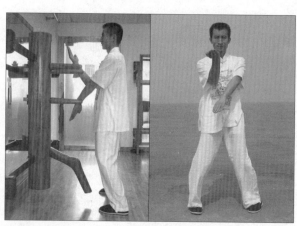

圖1-89　　　　圖1-89附

90.右構手／左托

右手繼續向內側轉動並向下勾壓木人樁的左臂前端，左手則向上托擊木人樁的右臂下側，此時我仍是雙臂同時做動作（圖1-90），（圖1-90附）為本動作的正面示範。

【作用】防禦。

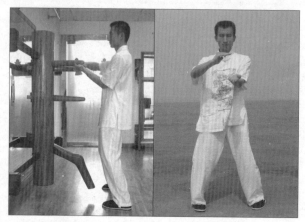

圖1-90　　　　圖1-90附

即右手向下勾對方的左臂，左手向上托住對方的右臂。

91. 右正擊掌

用左手抓住木人樁的右臂並用力後拉，同時將右掌果斷地向正前方擊向木人樁的面部或下巴要害處，用瞬間的打擊力去乾脆的擊打，要快打快收（圖1-91），（圖1-91附）為本動作的正面示範。

【作用】攻擊。即左手後拉對方右臂，右掌同時向前狠擊對方面門。

第五段

92. 右低膀手

身體略向左側轉動，速用右低位膀手擋向木人樁下面手臂的左側，此時左掌守護於胸前（圖1-92），（圖1-92附）為本動作的正面示範。

【作用】防禦。即用右膀手向左側格擋對方的中位攻擊。

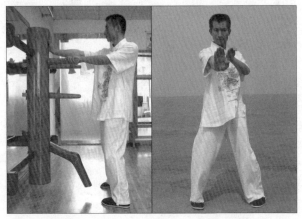

圖1-91　　　　　　圖1-91附

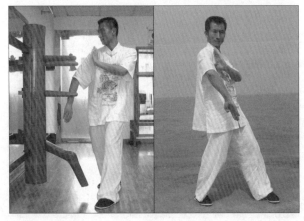

圖1-92　　　　　　圖1-92附

93.左低膀手

身體略向右側轉動，用左低位膀手擋向木人樁下面手臂的右側，此時右掌守護於胸前，目視前方 （圖1-93），（圖1-93附）為本動作的正面示範。

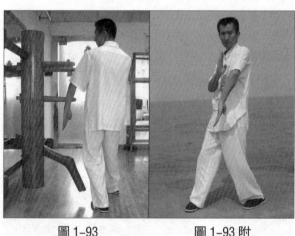

圖1-93　　　　　圖1-93附

【作用】防禦。即用左膀手向右側格擋對方的中位攻擊。

94.右低膀手

身體略向左側轉動，用右低膀手擋向木人樁下面手臂的左側，此時左掌守護於胸前（圖1-94），（圖1-94附）為本動作的正面示範。

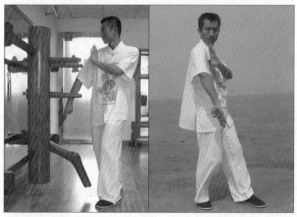

圖1-94　　　　　圖1-94附

【作用】防禦。即用右膀手向左側格擋對方的中位攻擊。

95. 右鏟掌／左正蹬

先用右手外擋木人樁的左臂內側，隨後再迅速向前方以鏟手攻出，同時速向前

方抬起左腿，並以左正蹬腿果斷地攻向木人樁的中部，此時我上、下肢的動作要協調、穩固，攻擊動作要快而敏捷，快打快收（圖 1-95），（圖 1-95 附）為本動作的正面示範。

【作用】防禦反擊。即用右手外擋對方的左臂攻擊，同時抬左腳突然踢擊對方的中盤空檔處。

96. 左下踩腿

身體速向右側略轉身，將左腿略回收（但不落地），再順勢向下踹擊木人樁的膝關節，同時以左膀手進行嚴密的防護，此時我必須將右掌守護於胸前（圖 1-96），（圖 1-96 附）為本動作的正面示範。

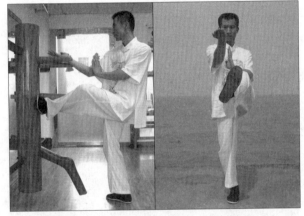

圖 1-95　　　　圖 1-95 附

【作用】連續攻擊。即接著上面的左正蹬腿來連續向下踩踏對方的前腿要害處。

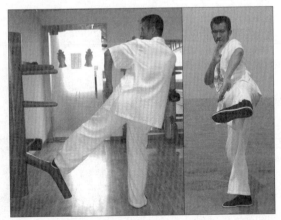

圖 1-96　　　　圖 1-96 附

97.左低膀手

左腳向左側落地站穩，身體略向右側轉動，迅速以左低位膀手向右側擋向木人樁的下面之臂，此時將右掌守護於胸前（圖1–97），（圖1–97附）為本動作的正面示範。

【作用】防禦。即用左低膀手向右側格擋對方的中位攻擊。

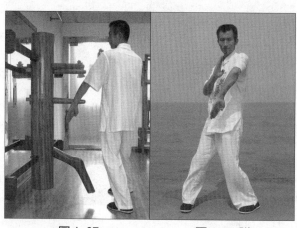

圖1–97　　　　　圖1–97附

98.右低膀手

接下來，身體略向左側轉動，並速以右側低位膀手向左側擋向木人樁的下面之臂，此時必須將左掌守護於胸前（圖1–98），（圖1–98附）為本動作的正面示範。

【作用】防禦。即用右低膀手向左側格擋對方的中位攻擊。

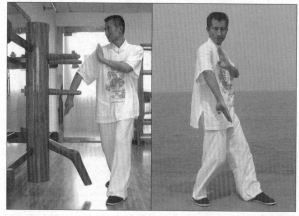

圖1–98　　　　　圖1–98附

99.左低膀手

身體再略向右側轉動，並連續以左側低膀手向右側擋向木人樁的下面之臂，並仍須將右掌守護於胸前（圖1-99），（圖1-99附）為本動作的正面示範。

【作用】防禦。即用左低膀手向右側格擋對方的中位攻擊。

100.左鏟掌／右正蹬

先用左攤手向外側擋向木人樁的右臂內側，隨後再迅速鏟出，同時以右正蹬腿果斷向正前方攻向木人樁的中部（身體）空檔處，此時我方上下肢的動作仍應協調、穩固，踢打動作要快而敏捷，要快打快收（圖1-100），（圖1-100附）為本動作的正面示範。

【作用】防禦反擊。即用左手外擋開對方的右臂攻擊，同時抬右腳突然蹬擊對方的中盤空檔處。

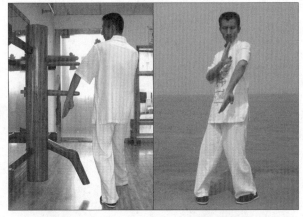

圖1-99　　　　　　　　圖1-99附

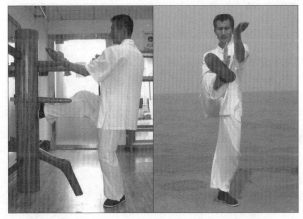

圖1-100　　　　　　　　圖1-100附

101.右下踩腿

向左側略轉身，並順勢將右腳快速向下踹擊木人樁的膝關節，同時以右膀手向前進行嚴密的防護，而左掌則守護於胸前進行雙重防護（圖1-101），（圖1-101附）為本動作的正面示範。

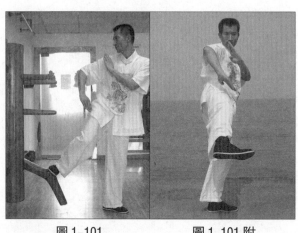

圖1-101　　　　　圖1-101附

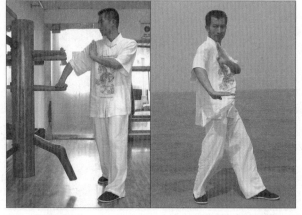

圖1-102　　　　　圖1-102附

【作用】連續攻擊。即接著上面的右正蹬腿來連續向下踩踏對方的前腿要害處。

102.下拍掌

右腳迅速落地站穩，並立即用右手向下拍擊木人樁的下面之臂的前端，此時左掌守護於胸前（圖1-102），（圖1-102附）為本動作的正面示範。

【作用】防禦。即用右手向下拍擊對方的中位拳或腳的攻擊。

103.進步掌擊

右腳速向左前方上步於木人樁的腳的

後側，並用右腳貼（封）住木人樁的腳，同時將左手向右側推拍木人樁的右臂外側，右掌果斷地向正前方擊向木人樁的胸部。此時是以攻守合一來完成全套動作的，它注重的是全身動作的整體、協調配合（圖1-103），（圖1-103附）為本動作的正面示範。

【作用】攻擊。即先用左手向內拍開對方的防護或攻來手臂，同時迅速進右步以右掌狠擊對方的中盤。如與下拍掌連接在一起就變成防禦反擊技術了。

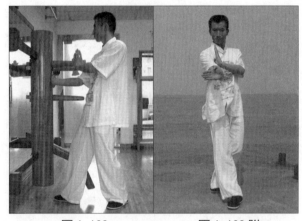

圖1-103　　　　　圖1-103附

104. 下拍掌

隨後，迅速向左側略轉身，並立即用左手向下拍壓木人樁的下面之臂，此時右掌守護於胸前（圖1-104），（圖1-104附）為本動作的正面示範。

【作用】防禦。即用左手向下拍擊對方的中位拳或腳的攻擊。

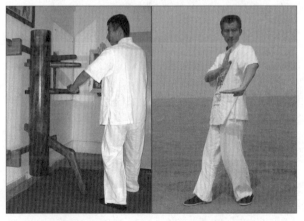

圖1-104　　　　　圖1-104附

105.進步掌擊

左腳速向右前方上步於木人樁的「腳」的後側，並用左腳貼（封）住木人樁的腳，同時將右手向左側推拍木人樁的左臂，左掌則果斷地向正前方擊向木人樁的胸部空檔處。仍是用攻守合一或攻守同步的要訣來完成動作的（圖1–105），（圖 1–105附）為本動作的正面示範。

【作用】攻擊。即先用右手向內拍開對方的防護左臂或攻來手臂，同時迅速進左步以左掌狠擊其中盤要害處。

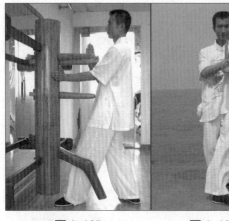

圖 1–105　　　圖 1–105 附

106.下拍掌

迅速向左側略轉身，並立即用右手向下拍擊木人樁的下面之臂，此時左掌守護於胸前（圖 1–106），（圖1–106附）為本動作的正面示範。

【作用】防禦。即用右手向下拍擊對

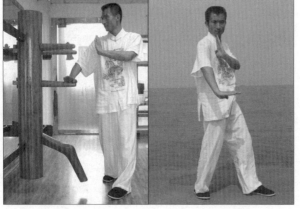

圖 1–106　　　圖 1–106 附

方攻來的中位拳或腳攻擊。

107.左拍手／右低踹腿

用左拍手迅速向內側拍擋木人樁右臂外側的同時，右腳則立即向前抬起並迅速踹向木人樁的「膝關節」空檔處，同時將右掌以護手立於胸前進行防護。此時，我站立要穩固，出腿攻擊要快踢快收，並與呼氣進行配合（圖1–107），（圖1–107附）為本動作的正面示範。

【作用】攻擊。即先用左手向內拍開對方用來防護的右臂或攻來的手臂，同時

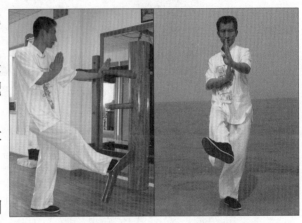

| 圖1–107 | 圖1–107附 |

抬右腳狠狠向前踢出。如果本動作與前面的下拍掌連接起來的話，就變成防禦反擊技術了。

108.下拍掌

右腳迅速向右側落地站穩，並立即用左手向下拍壓木人樁的中間之臂，此時右掌守護於胸前（圖1–108），（圖1–108附）為本動作的正面示範。

【作用】防禦。即用左手向下拍擊對方攻來的中位拳或腳攻擊。

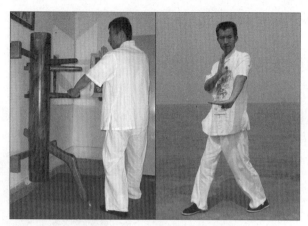

圖 1-108　　　　　　　圖 1-108 附

109. 右拍手／左低踹腿

用右拍手迅速向內側拍擋木人樁左臂外側，同時我左腳立即向前攻向木人樁的「膝關節」空檔處，同時將左掌以護手立於胸前進行嚴密的防護，此時我仍是手腳同步做動作進行嚴密的攻防的（圖 1-109），（圖 1-109 附）為本動作的正面示範。

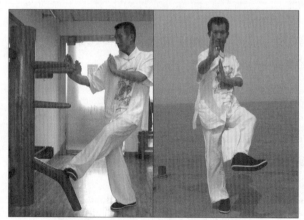

圖 1-109　　　　　圖 1-109 附

【作用】攻擊。即先用右手向右側拍開對方用來防護的左臂或攻來的手臂，同時抬左腳狠狠向前踢出。如果本動作與前面的下拍掌連接起來的話，就變成防禦反擊技術了。

110. 右膀手

身體向左側轉動，並立即用右膀手向左側擋向木人樁的右臂之內側，此時左掌守護於胸前（圖1-110），（圖1-110附）為本動作的正面示範。

【作用】防禦。即用右膀手來格防對方的右臂攻擊。

111. 攤手／前掃踢

使右手貼住木人樁的右臂並向後方抓拉木人樁的右臂前端，同時左手也應抓緊木人樁的右臂並向後方牽拉進行助力，這時我右腳立即以腳底向前「掃」（踢）向木人樁的膝關節或脛骨空檔處，也就是手腳合一地去進行高效的擊打（圖1-111），（圖1-111附）為本動作的正面示範。

【作用】攻擊。即用雙手向後抓拉對攻來的右臂的同時，迅速抬右腳狠狠踢向對方下盤。如果本動

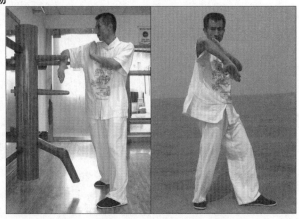

圖1-110　　　　　圖1-110附

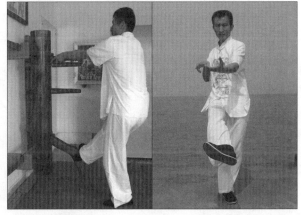

圖1-111　　　　　圖1-111附

作與前面的膀手連接起來的話，就變成防禦反擊技術了。

112.左膀手

身體向左側轉動，並立即用 左膀手向右側擋向木人樁的左臂之內側，此時要將右掌守護於胸前（圖1–112），（圖1–112附）為本動作的正面示範。

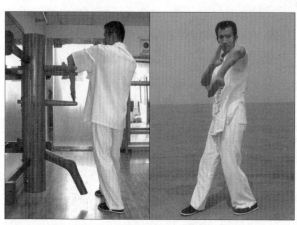

圖1–112　　　　圖1–112附

【作用】防禦。即用左膀手來格防對方的左臂攻擊。

113.攋手／前掃踢

用雙手抓牢木人樁的左臂並向後方抓拉，用以破壞木人樁（對手）的重心平衡，左腳也必須立即以腳底向前果斷「掃」（踢）向木人樁的膝關節或脛骨空檔處，也就是手腳合一地去進行高效的擊打（圖 1 –113），（圖1–113附）為本動作的正面示範。

【作用】攻擊。即用雙手向後抓拉對攻來的左臂的同時，迅速抬左腳狠狠踢向

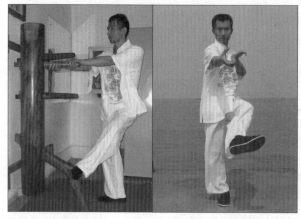

圖1–113　　　　圖1–113附

對方下盤。如果本動作與前面的左膀手結合起來使用的話，就變成防禦反擊技術了。

114. 耕攔手

接下來，速將左腳落地站穩，並將右手向內側擋向木人樁的左臂外側，左手則向左側擋向木人樁的下面之臂，兩手臂仍同步做動作（圖 1–114），（圖 1–114 附）為本動作的正面示範。

【作用】防禦。即用雙臂同時向左側格擋對方的雙臂攻擊。

115. 右構手／左托

右手繼續向內側轉動並向下勾壓木人樁的左臂前端，左手則上托擊木人樁的右臂前端（圖 1–115），圖 1–115 附）為本動作的正面示範。

【作用】防禦。即右手向下勾對方的左臂，左手向上托擊對方的右臂。

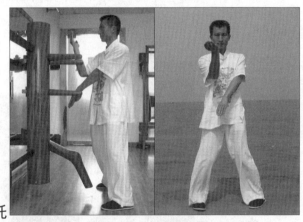

圖 1–114　　　　　　圖 1–114 附

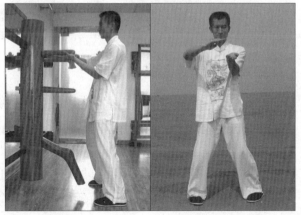

圖 1–115　　　　　　圖 1–115 附

116.右正擊掌

用左手抓住木人樁的右臂並向後拉，同時將右掌果斷地向正前方擊向木人樁的面部或下巴，此時仍是雙手同步做動作，右掌必須用瞬間的爆炸力去乾脆、俐落的擊打（圖1-116），（圖1-116附）為本動作的正面示範。

【作用】攻擊。即左手後拉對方右臂，右掌同時向前狠擊對方面門。

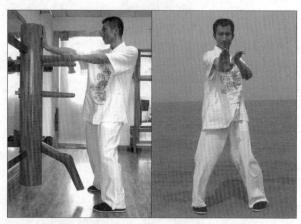

圖1-116 　　　　　圖1-116附

雙托手

由「窒手」回拉木人樁的雙臂後，再將雙手輕快的向上托擊木人樁的兩臂下側，至此已經打完全套木人樁法（圖1-117），（圖1-117附）為本動作的正面示範。接下來，可將兩臂收回於胸前（圖1-118），（圖1-118附）為本動作的正面示範。然後，將雙臂放下而回復自然站立姿勢。

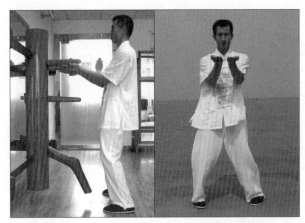

圖 1-117　　　　　　　圖 1-117 附

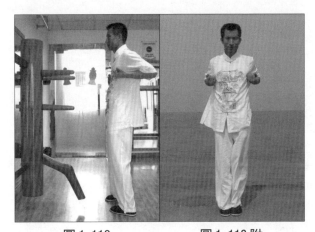

圖 1-118　　　　　　　圖 1-118 附

116 式木人樁套路
實戰拆解

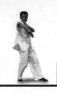

我們苦練套路的目的都是為了進行實戰，所以當練習「116式木人樁」純熟後，便需將其應用於實戰。

事實上，先輩們編製套路的目的，也是為了方便練習常用的技擊動作，即將常用的技擊動作用套路的形式串編起來進行練習。

木人樁法是詠春拳法的精華所在，不過由於木人樁的招式過於兇狠，所以練習者在運用時應慎之又慎，僅僅制服歹徒即可，千萬不可防衛過當。

據很多前輩講，本套木人樁法還是用來克制前面所講授的三套拳法的，也就是說一旦遇到同門，如不精熟木人樁法的話則極難取勝，因為木人樁法中包含了更多、更巧妙的狠招，也擁有更多因對方的變化而靈活變化的出來的「殺」招，由於它的極強的技擊性及巨大殺傷威力，所以，本門拳學便將木人樁法列入最後的教學計劃中，而且不是師傅信得過的弟子絕無法學得到或學得全部武學秘密。當然，沒有恒心和毅力者也是無法真正學習成功的。

註：本章先講解了傳統的打法，也就是前輩們的習慣打法，緊接其後的「實戰發揮」是非傳統打法，也就是靈活變化了的打法，或者說是現代打法（因爲武術也要與時俱進）。當然，如果你不喜歡練習後面的現代打法，你仍可專心研習前面的傳統打法。

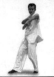

實戰拆解 一

「116 木人椿法」中之「攀頸手」（第一章中圖1-1、2）。

【動作要領】

我以左前鋒椿對敵（圖2-1-1）；

對方先用前（左）直拳攻來，我用前手迅速外擋其左臂外側（圖2-1-2）；

接下來，順勢用左手抓住其左臂並用力向後方牽拉，用來破壞對方的重心平衡（圖2-1-3）；

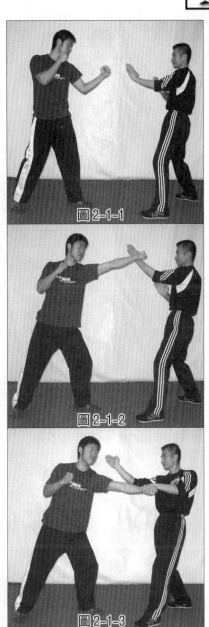

圖2-1-1

圖2-1-2

圖2-1-3

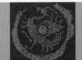

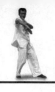
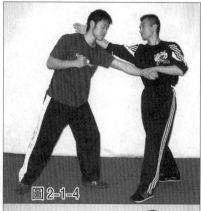

圖2-1-4

迅速將右手向前伸於對方頸後方（圖2-1-4）；

隨後，立即用右手向下扣拉對方的後頸部位（圖2-1-5）；

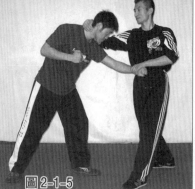

圖2-1-5

我邊將右手用力回拉對方頭部，邊將左拳向前狠狠打向其面門（圖2-1-6）；

使其因面部遭受重創而昏倒在地或喪失戰鬥力（圖2-1-7）。

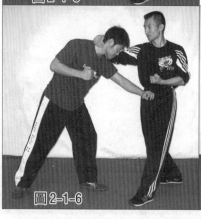

圖2-1-6

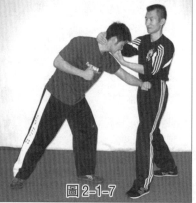

圖2-1-7

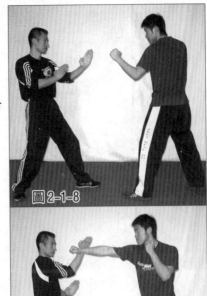
圖2-1-8

實戰發揮 1

　　我先用右手向外擋開對方攻來的右拳（圖2-1-8、9）；

圖2-1-9

　　然後抓住其右腕並順勢後牽（圖2-1-10、11）；

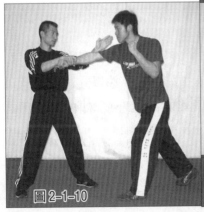
圖2-1-10

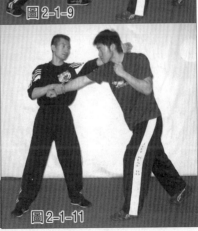
圖2-1-11

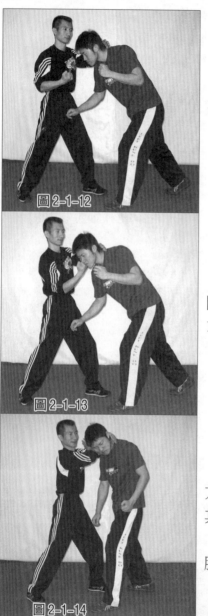

圖 2-1-12

圖 2-1-13

圖 2-1-14

接下來用左手拉壓其後頸（圖 2-1-12）；

而用右沖拳去狠擊其面門，予以致命重創（圖 2-1-13）。

或是在用左手向下按住對方頭部後，速以右肘狠狠撞向其面部或左側太陽穴要害處（圖 2-1-14），將其徹底制服。

實戰發揮 2

　　我先用左手向外擋開對方攻來的右擺拳重擊（圖 2-1-15、16、17）；

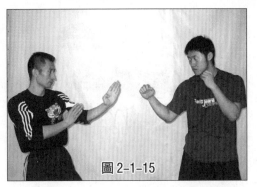

圖 2-1-15

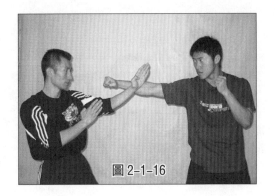

圖 2-1-16

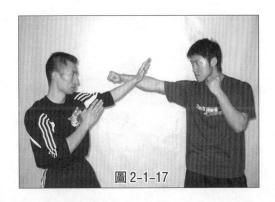

圖 2-1-17

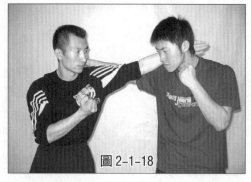

圖2-1-18

隨後順勢將左臂向前滑進，用左手拉住其後頸並用力回拉（圖2-1-18、19），這時我將右拳狠狠擊向其面門，一招制敵（圖2-1-20）。

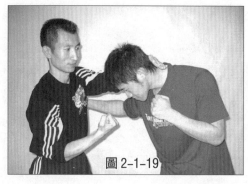

圖2-1-19

【動作要求】

1. 外擋對方的拳法攻擊要快，並順勢後拉對方攻擊之臂，這是能否用另一手牽拉住對方後頸的關鍵。

2. 我用力將對方頭頸部拉向胸前的動作必須與另一手上的迎擊動作同步進行。

3. 整套動作必須一氣呵成，拳頭擊面要快、要準、要狠。

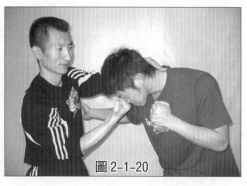

圖2-1-20

實戰拆解　二

「116木人椿法」中之「膀手／攤手、掌擊」（第一章中圖1-3、4）：

【動作要領】

我以「正身馬」對敵（圖2-2-1）；

對方先用右直拳向我方胸部攻來（圖2-2-2）；

我速用右手向外（右側）擋開對方的重拳攻擊（圖2-2-3）；

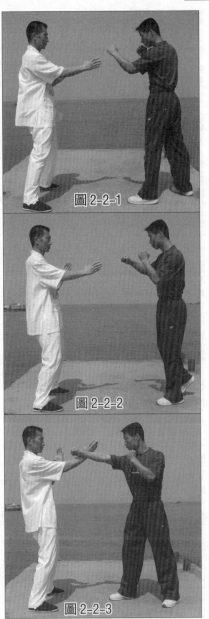

圖2-2-1

圖2-2-2

圖2-2-3

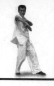

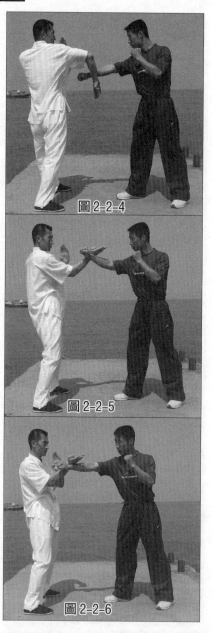

圖 2-2-4

圖 2-2-5

圖 2-2-6

接下來，我再用右膀手向左側進行格擋化解（圖 2-2-4）；

順勢將右手外翻而用「攤手」外擋其右臂，將對方的攻擊徹底破壞掉（圖 2-2-5）；

隨後，用右手順勢向後方牽化對方右臂（圖 2-2-6）；

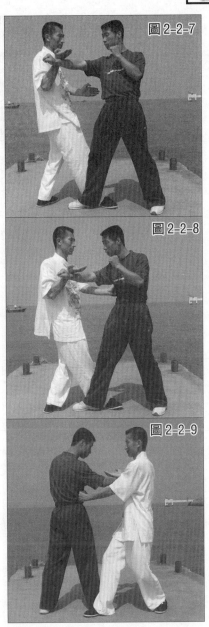

圖2-2-7

迅速將右腳向前進步於對方的右腿後側，去封住其右腿，控制其進退（圖2-2-7）；

圖2-2-8

我果斷地將左掌狠狠擊中對方右肋這一致命要害處（圖2-2-8）。

圖2-2-9

作為一種戰術運用，我也可以因勢變化，而用左拳去突然狠擊對方的肋骨這一致命處，使其於瞬間喪失戰鬥力（圖2-2-9）。

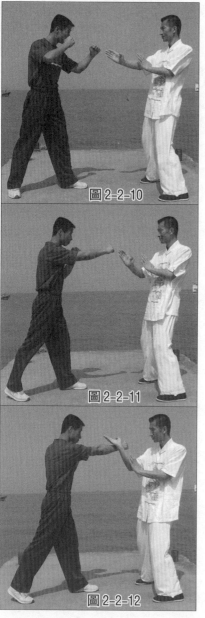

圖 2-2-10

圖 2-2-11

圖 2-2-12

實戰發揮 1

　我直接用右手向外（右側）擋開對方攻來的右拳重擊（圖 2-2-10、11、12），

接下來在將右腳迅速向前滑進而控制住對方右腳的同時，將左掌狠狠擊中對方的軟肋這一致命要害處，一招制敵（圖2-2-13、14、15）。

作為戰術發揮，我仍可將左掌變成左沖拳去準確的狠擊，以便造成其更大程度的損傷。

【動作要求】

1. 我「右膀手」化解對方的拳法攻擊要快、要準，「攤手」外格其臂時須「粘」住其臂，以免被其逃脫。

2. 我右攤手外擋、進右腳及左掌擊打其肋要同時進行，以加大對方防禦上的難度。

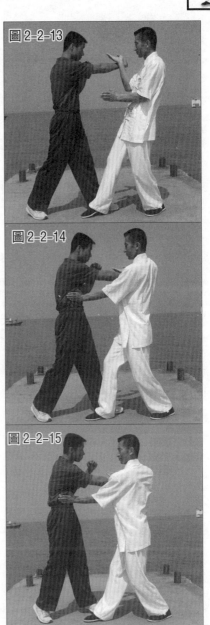

圖2-2-13

圖2-2-14

圖2-2-15

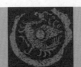

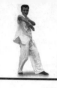
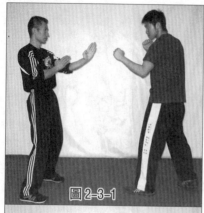

圖2-3-1

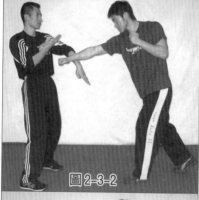

圖2-3-2

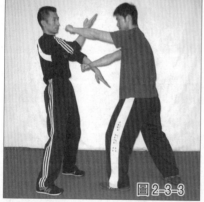

圖2-3-3

「116木人椿法」中之「膀手、攤手／攤手、掌擊」（第一章中圖1-6、7）：

【動作要領】

我以「正身馬」對敵（圖2-3-1）；

對手先用右直拳向我胸部攻來，我則速用左膀手向右側進行格擋化解（圖2-3-2）；

接下來，我又迅速用右攤手向右側擋開其左拳連續攻擊（圖2-3-3）；

隨後，速將左腳向對方的前腳外側進步，並繼續用左臂去外擋對方的左臂外側（圖2-3-4）；

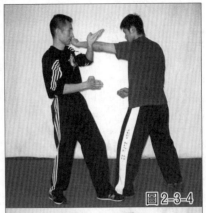

圖2-3-4

我將左腳向前進步於對手左腳後側，並去封（絆）住其前腳（圖2-3-5）；

我在用左攤手繼續外擋其左臂的同時，閃電般地向前攻出右掌去準確的地狠擊其左肋要害處（圖2-3-6）；

將對手重重擊傷或擊倒在地（圖2-3-7）。

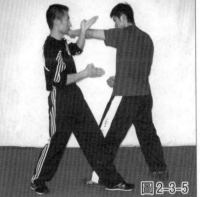

圖2-3-5

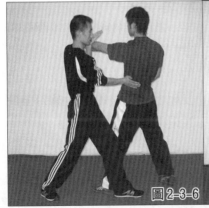

圖2-3-6

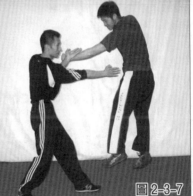

圖2-3-7

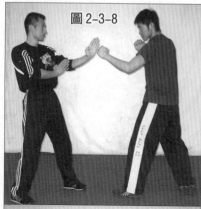

圖 2-3-8

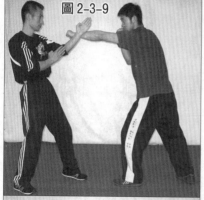

圖 2-3-9

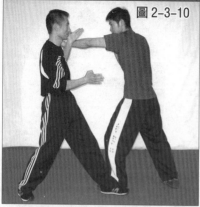

圖 2-3-10

實戰發揮

我直接用左手向外（左側）擋開對方攻來的左拳重擊（圖 2-3-8、9），接下來在迅速向前滑進左腳的同時，及時攻出足以致命的右掌，目標仍是對方軟肋致命處，一招制敵（圖 2-3-10、11、12）。當然，我仍可以用右沖拳去狠擊對方的肋骨，以便造成對方更大程度的損傷。

【動作要求】

1. 我連續化解對方的拳法攻擊要快、要準，攤手外擋其臂要及時，並須「粘」住其臂，以防止其脫身。

2. 我進左腳要快並應與右掌打擊配合好，雖然是用瞬間的「寸勁」去擊打目標，但仍要配合全身整體的衝撞力去最大限度地殺傷對方。

實戰拆解 四

「116木人樁法」中之「耕攔手／右構、左托／掌擊」（第一章中圖1-8、9、10）：

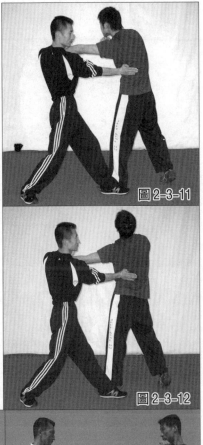

圖2-3-11

圖2-3-12

【動作要領】

我以「正身馬」對敵（圖2-4-1）；

對方先用右橫掃腿向我中盤攻來時（圖2-4-2）；

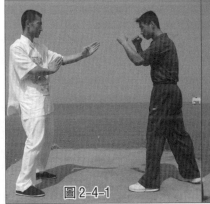

圖2-4-1

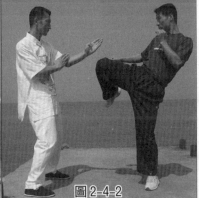

圖2-4-2

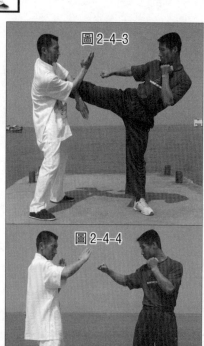

圖 2-4-3

我速用左右臂交叉之剪刀手去進行有效地封擋，也就是以兩臂所形成的「剪刀口」去化解對方的重踢（圖 2-4-3）；

此時對方通常會在右腳落地後，用右沖拳連續攻來（圖 2-4-4）；

我則迅速用右手向下、向右側撥擋其右臂，化解其拳法重擊（圖 2-4-5）；

隨後，我迅速用左手向右去拍壓對方的右臂，並準備向前攻出右掌（圖 2-4-6）；

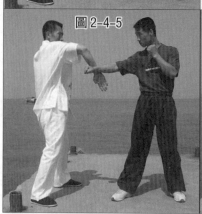

圖 2-4-4

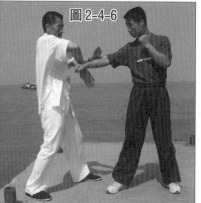

圖 2-4-5

圖 2-4-6

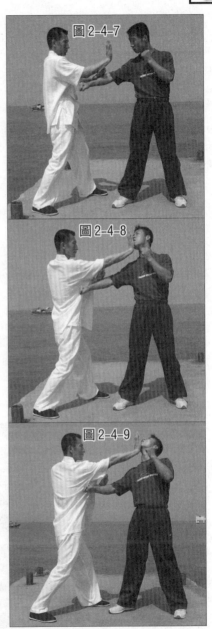

圖2-4-7

我右掌沿中線閃電般地向前攻出（圖2-4-7）；

圖2-4-8

我右掌準確地擊中了對方的面部要害處（圖2-4-8）；

圖2-4-9

將對方向後擊昏或擊倒在地（圖2-4-9）。

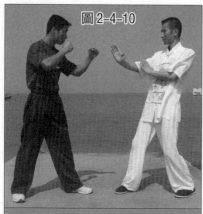

圖 2-4-10

實戰發揮

我直接用左手向下拍擋開對方攻來的右直拳（圖 2-4-10、11、12）；

同時果斷將右掌向前方擊中對方的面門，簡單而直接，一下將其擊昏或打倒在地（圖 2-4-13、14）。

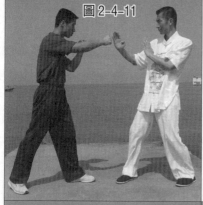

圖 2-4-11

【動作要求】

1. 我連續格擋或撥擋的動作要敏捷、及時、準確。

2. 我右掌反擊時要快而狠，並與左手拍擋對手右臂的動作配合好。整套動作一氣呵成。

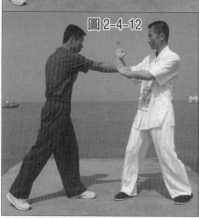

圖 2-4-12

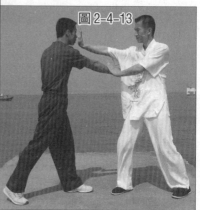

圖 2-4-13

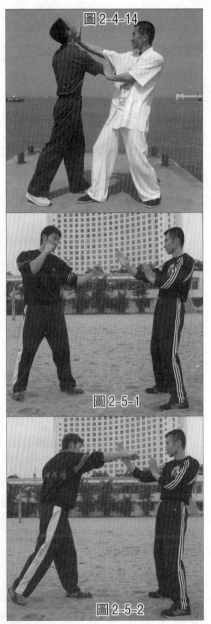

圖 2-4-14

圖 2-5-1

圖 2-5-2

實戰拆解 五

「116 木人樁法」中之「右擋手／左拍手」（第一章中圖 1-21、22）：

【動作要領】

我以「正身馬」對敵（圖 2-5-1）；

對方先用右拳向我上（中）盤攻來，我則速用右手向左側進行拍擋防禦（圖 2-5-2）；

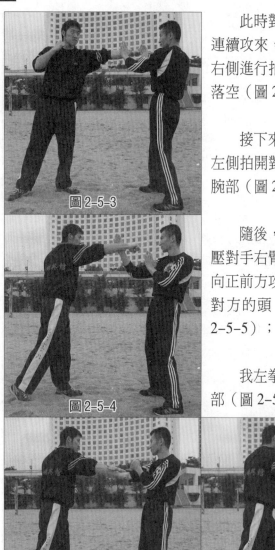

圖2-5-3

圖2-5-4

此時對方通常會用左沖拳連續攻來，我則迅速用左手向右側進行拍擊防守，使其左拳落空（圖2-5-3）；

接下來，我再速用右手向左側拍開對方連續攻來的右拳腕部（圖2-5-4）；

隨後，我在用右手向下按壓對手右臂的同時，閃電般地向正前方攻出左沖拳，目標是對方的頭、面部要害處（圖2-5-5）；

我左拳準確擊中對方的面部（圖2-5-6）；

圖2-5-5

圖2-5-6

將對方擊昏或擊倒在地
（圖2-5-7）。

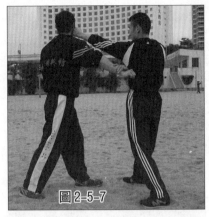

圖2-5-7

實戰發揮

我直接用左手向右側
拍開對方攻來的右直拳，
使其右拳偏離其原來的攻
擊路線（圖 2-5-8、9、
10）；

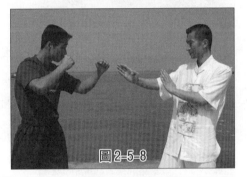

圖2-5-8

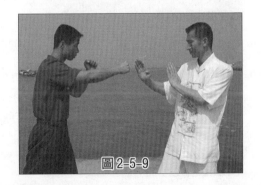

圖2-5-9

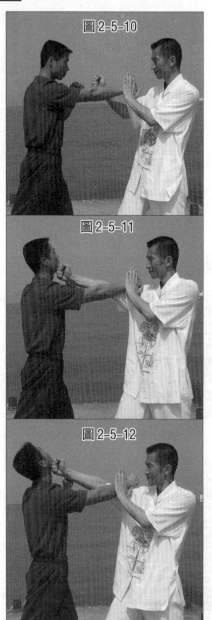

圖2-5-10

圖2-5-11

圖2-5-12

同時果斷將右拳從「內門」快速攻出，也就是「攻守搶中線」，準確地重擊其方面門或下巴等致命處，一擊制敵（圖2-5-11、12）。

【動作要求】

1. 我的連續拍擋動作要輕快、敏捷、及時、準確，不可用力太大及幅度太大，以免因防禦而暴露出更多的空檔來。

2. 我的的沖拳反擊動作要快速、強勁，而且拍擊防禦應與反擊動作同步進行。

實戰拆解　六

「116 木人樁法」中之「拍手、掌擊／拍手沖拳」（第一章中圖 1-24、25、26）：

【動作要領】

我以「正身馬」對敵（圖2-6-1）；

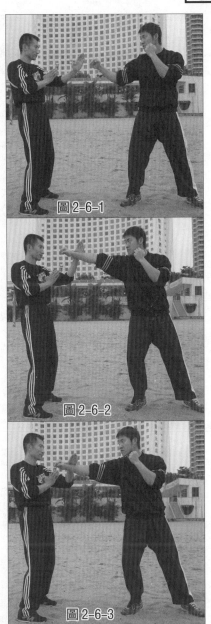

圖2-6-1

對手先用右拳向我上（中）盤攻來，我速用左手向內側進行拍擊防禦（圖 2-6-2）；

圖2-6-2

我左手繼續向內側（向下）拍壓對手右臂，使其攻擊偏離原來的攻擊路線（圖 2-6-3）；

圖2-6-3

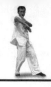
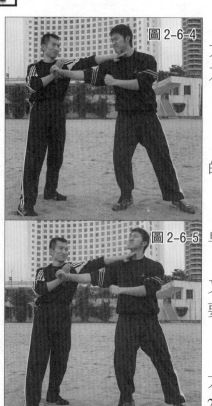

圖 2-6-4

圖 2-6-5

接下來，我將左手沿著對方右臂迅速正前方攻出，以掌刀去果斷地狠擊對方的喉頸處（圖 2-6-4）；

使對方的喉頸遭受致命性的打擊（圖 2-6-5）；

隨後，不待對方脫身，我早已快速用左手向內側拍開（或控制住）其右臂的同時，又將右拳閃電般地攻向其右盤要害處（圖 2-6-6）；

我右沖拳準確地擊中了對方的心窩或肋骨等致命處（圖 2-6-7）；

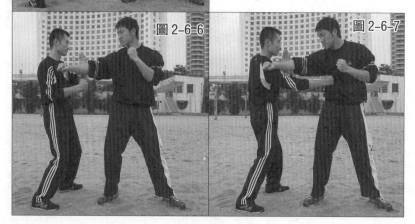

圖 2-6-6

圖 2-6-7

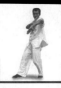

將對方於瞬間擊傷或擊倒在地（圖 2-6-8）。

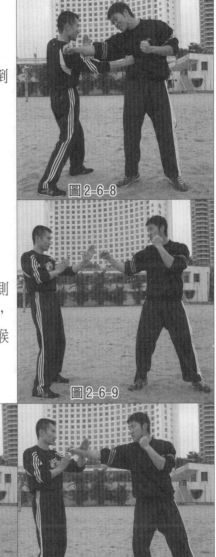

圖 2-6-8

實戰發揮 1

我仍用左手向右（內）側拍開對方攻來的右直拳重擊，並迅速以左手刀向前橫斬其喉頸（圖 2-6-9、10、11）；

圖 2-6-9

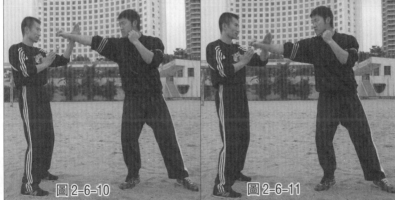

圖 2-6-10

圖 2-6-11

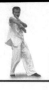

圖 2-6-12

圖 2-6-13

接下來，在繼續用左手向下按壓對方右臂的同時，果斷將右拳從「內門」（中線）快速攻出，直取對方的心窩這一要害處，一擊制敵（圖 2-6-12、13）。

實戰發揮 2

我直接用左手向右（內）側拍開對方攻來的右直拳重擊（使其右拳偏離其原來的攻擊路線與目標），同時果斷地將右拳從「內門」快速攻出，去準確的重擊對方的心窩或軟肋等致命處，一擊制敵（圖 2-6-14、15、16、17）。

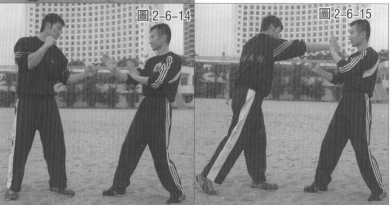

圖 2-6-14

圖 2-6-15

【動作要求】

1. 我左手拍擊其臂要快而有彈性，以便向前反劈其喉頸時會快速而強勁。

2. 我接下來的左手按壓對手右臂及右拳重擊心窩的動作要協調、迅猛，並應同步完成動作，令其防不勝防。

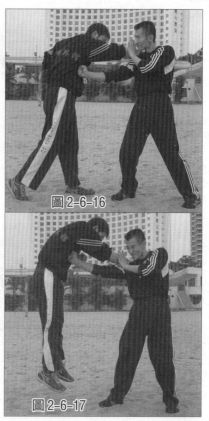

圖 2-6-16

圖 2-6-17

實戰拆解　七

「116 木人樁法」中之「拍手／掌擊／拍手沖拳」（第一章中圖 1-27、28、29）：

【動作要領】

我以右前鋒樁對敵（圖 2-7-1）；

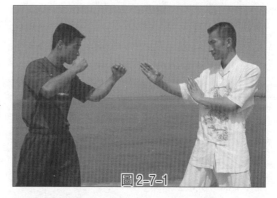

圖 2-7-1

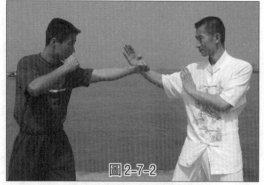

圖2-7-2

對方先用左拳向我上（中）盤攻來（圖2-7-2）；

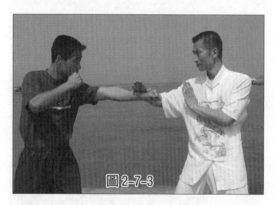

圖2-7-3

我則速用右手向內側進行拍擊防禦（圖2-7-3）；

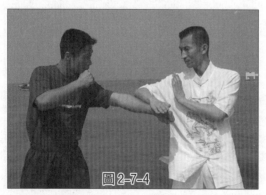

圖2-7-4

我右手繼續向內側（向下）拍壓對手左前臂，使其攻擊偏離原來的攻擊路線（圖2-7-4）；

接下來，我將右手沿著對方左臂迅速正前方攻出，以掌刀去狠擊對方的喉頸處（圖 2-7-5）；

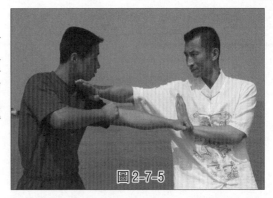

圖 2-7-5

使對方的喉頸遭受致命性打擊（圖 2-7-6）；

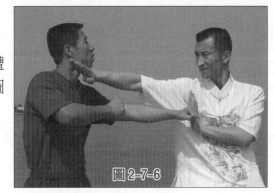

圖 2-7-6

隨後，不待對手脫身，我早已快速用右手向內側拍擊（或控制住）其左臂的同時，又將左拳閃電般地攻向其心窩要害處（圖 2-7-7）；

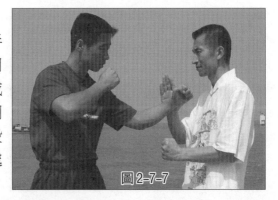

圖 2-7-7

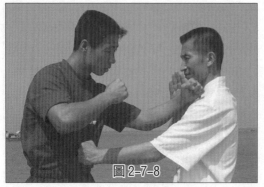

圖2-7-8

我左沖拳準確地擊中了對方的心窩或肋骨等致命空檔處，將其於瞬間擊傷或擊倒在地（圖2-7-8）。

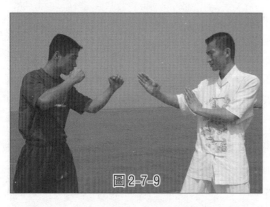

圖2-7-9

實戰發揮 1

我仍用右手向左（內）側拍開對方攻來的左直拳攻擊，並迅速以右手刀向前橫斬其喉頸（圖2-7-9、10、11、12）。

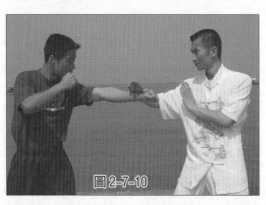

圖2-7-10

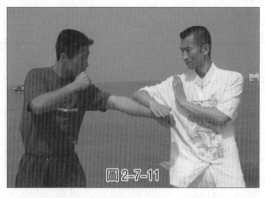

圖2-7-11

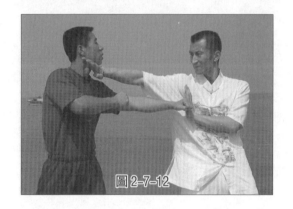

圖2-7-12

接下來，在繼續用左手向下按壓其左臂的同時，果斷將左拳從「內門」（中線）快速攻出，直取對方的心窩要害處，一擊制敵（圖2-7-13、14）。

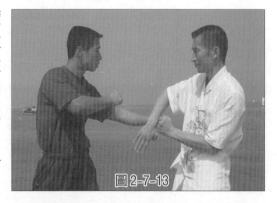

圖2-7-13

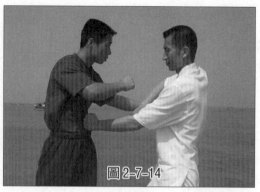

圖 2-7-14

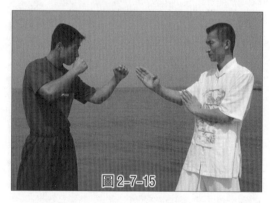

圖 2-7-15

實戰發揮 2

我直接用右手向左側拍開對方攻來的右直拳重擊（圖 7-15、16、17）。

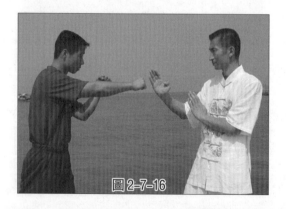

圖 2-7-16

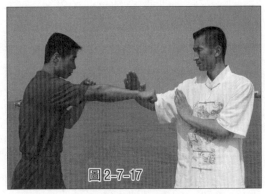

圖2-7-17

同時迅速以右手刀向前橫斬其喉頸要害處（圖7-18、19、20）。

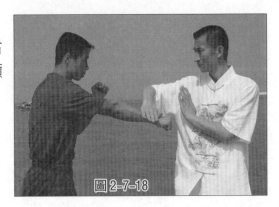

圖2-7-18

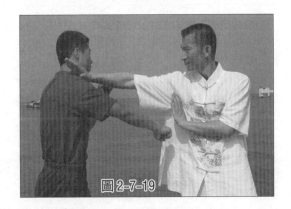

圖2-7-19

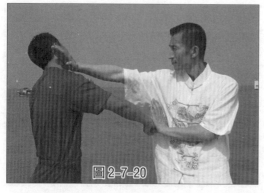
圖2-7-20

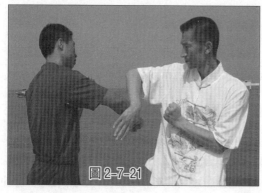
圖2-7-21

接下來，在繼續用右手向下（向右後方）按壓或撥擋其右臂的同時，果斷將左拳對準對方的右側軟肋這一致命處迅速攻出，一擊制敵（圖7-21、22）。

【動作要求】

1. 我前手拍擊對手臂的動作要快而有彈性，以便向前反劈其喉頸時能快速而強勁。

2. 我接下來的右手按壓對手攻擊之臂及左拳重擊其心窩的動作要協調、迅猛，並須同步完成動作，令其防不勝防。

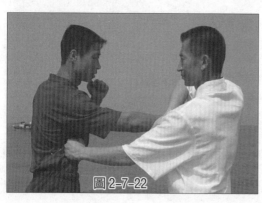
圖2-7-22

實戰拆解　八

「116木人樁法」中之「雙托手／右低膀手／問手」
（第一章中圖 1–30、31、32）：

【動作要領】

雙方面對面站立，對方搶
先用雙手抓住了我兩肩或衣領
（圖 2–8–1）；

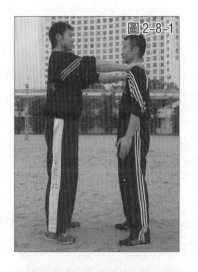

我速用雙手向上托擊對方
兩肘（圖 2–8–2）；

我迅猛的向上托擊動作將
對手兩手上的抓握之力卸掉
（圖 2–8–3）；

接下來，我再迅速用右膀
手向左側格擋對手左臂外側，

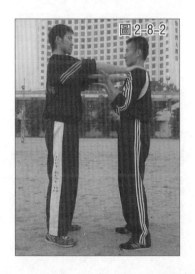

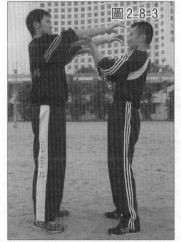

使其的雙臂徹底偏離我身體的正面（圖2-8-4）；

隨後，不待對方脫身，我便快速用左手去握其左手腕，以便進一步控制對方（圖2-8-5）；

並閃電般地向對方的身體要害處打出具有致命效果的右反劈掌（圖2-8-6）

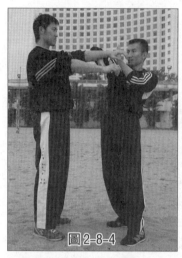

我是在用左手後拉對方左臂的同時，將右手向其身體狠狠打出的，故打擊力與破壞力極大，可一招擊潰對方（圖2-8-7）。

作為一種變化後的戰術運用，我也可以在用左手後拉對方左臂的同時，將右手狠狠向前方斬向其喉頸這一要害處，予其以毀滅性打擊（圖2-8-8）。

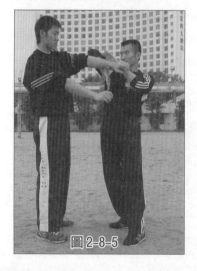

圖2-8-4

圖2-8-5

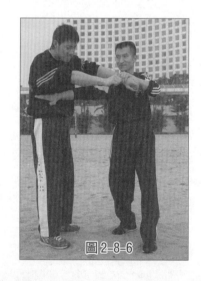

圖2-8-6

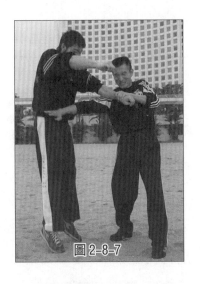

圖2-8-7

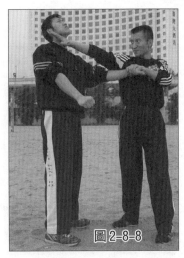

圖2-8-8

實戰發揮

我直接用左手向右側拍開對方攻來的右直拳重擊,使對方的右拳偏離其原來的攻擊路線與目標(圖2-8-9、10),同時果斷將右手刀由後向前快速反劈向對方的右肋這一致命處,將其有效制服(圖2-8-11、12)。

當然,也可以換用右拳擊狠抽對方的右側軟肋這一要害處,以便最大限度的殺傷對方(圖2-8-13)。

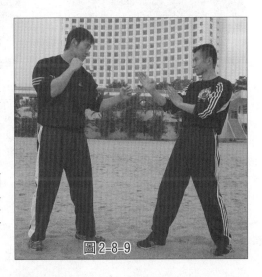

圖2-8-9

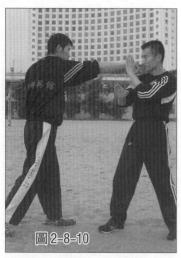
圖2-8-10

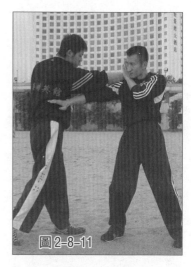
圖2-8-11

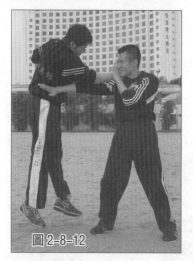
圖2-8-12

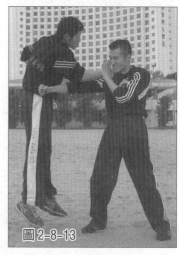
圖2-8-13

【動作要求】

1. 我的雙手上托動作要快速、有力，右膀手格擊對手左臂要連貫、左手反抓其左腕要及時，右手刀反斬其身體要準確、兇狠，整套動作一氣呵成。

2. 我的右手刀反劈動作須與左手抓拉對手臂的動作、以及右腳向前進步的動作配合好，並且幾乎是同步完成，令其根本無法防禦。

實戰拆解 九

「116木人椿法」中之「膀手、右橫踹」（第一章中圖1-33）：

【動作要領】

我以右前鋒椿對敵（圖2-9-1）；

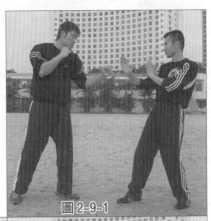

圖2-9-1

對方搶先用左拳向我上（中）盤攻來（圖2-9-2）；

我則速用右膀手向左側格擋對方的左臂外側，同時迅速向前抬起右腳（圖2-9-3）；

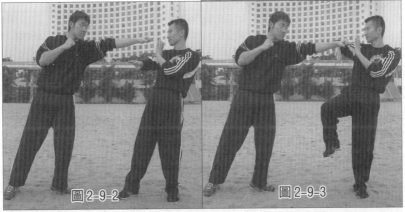

圖2-9-2

圖2-9-3

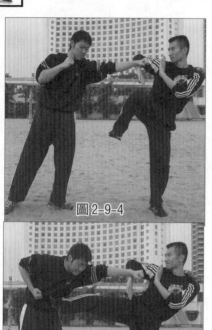

圖 2-9-4

我將右腳果斷向前踹出（圖 2-9-4）；

我的右腳快速、強勁、準確地踢中瞭解對方的軟肋（或下腹）致命處（圖 2-9-5）；

我強猛的踢擊將對方踢得雙腳離地向後凌空飛出（圖 2-9-6）。

作為一種變化後的戰術運用，我也可以在用右膀手擋開對方左拳攻擊的同時，迅速用右腳向下狠狠踹擊對方的前腿膝關節空檔處，予其以重創（圖 2-9-7）。

圖 2-9-5

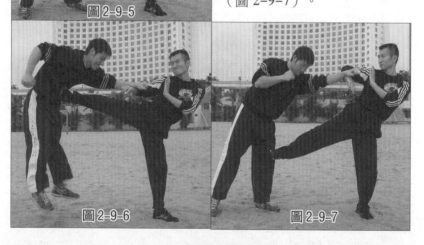

圖 2-9-6

圖 2-9-7

實戰發揮

對方仍用其拿手的右沖拳向我上（中）盤攻來，我直接用左手向右（內）側拍擊對方攻來的右臂外側（圖 2-9-8、9）；

同時，將右膀手向前防出，這時我的快速、兇狠的右腳也早已同時踢中了對方的中盤空檔處（圖 2-9-10、11）；

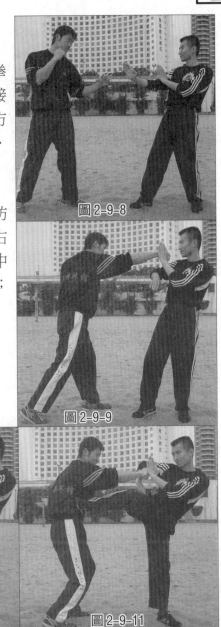

圖 2-9-8

圖 2-9-9

圖 2-9-10

圖 2-9-11

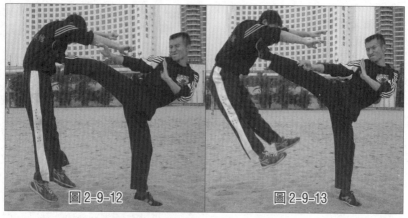

圖 2-9-12　　　　　圖 2-9-13

將其狠狠踢倒或凌空踢飛出去（圖 2-9-12、13）。

【動作要求】

1. 我的右膀手防禦動作要敏捷、準確、快速，腳上的踢擊動作應同步進行，也就是攻防合一地去高效地創擊對方。

2. 為了使踢擊更有力，可使身體略後傾以使腿法順利、流暢的踢出。

實戰拆解　十

「116 木人樁法」中之「圈手／雙掌擊」（第一章中圖 1-40、41、42）：

【動作要領】

雙方面對面站立，對方搶先用雙手抓住了我的兩肩或衣領（圖 2-10-1）；

我兩手迅速向上抬起，從對方的兩臂外側向裏格擋（圖 2-10-2）；

　　我由雙手分別向裏、向下的格擋動作將對方的兩臂抓握之力卸掉（圖2-10-3）；

　　接下來，我再迅速用圈手動作將對方的雙臂向兩側分開，從而使其暴露出其正面的胸腹部空檔來（圖2-10-4）；隨後，我迅速向前進右步貼近對方，雙掌也同時向前

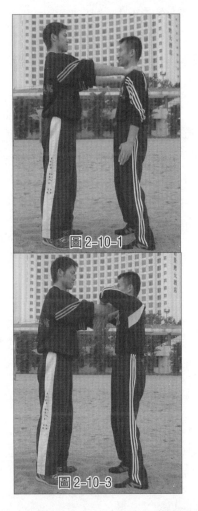

圖2-10-1

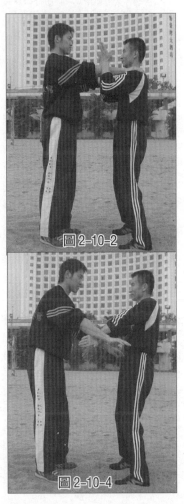

圖2-10-2

圖2-10-3

圖2-10-4

方閃電般攻出（圖2-10-5）；

我雙掌短促而強勁地擊中了對方的胸腹部等要害處（圖2-10-6）；

我迅猛的打擊力會將對手凌空打飛出去或將其乾脆的擊倒在地（圖2-10-7）。

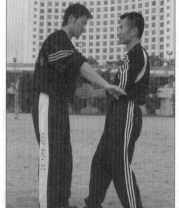

【動作要求】

1. 我的雙臂裏擋動作要快而有力，圈手由上向下（由裏向外）撥擋對手雙臂的動作要連貫、快速，雙掌前擊準確、兇狠，整套動作於瞬間完成。

2. 雙掌向前的突然打擊動作要用寸勁去瞬間狠擊。當然，步法亦須同時配合好，以便將雙掌上的打擊威力發揮到極致。

圖2-10-5

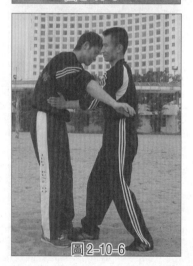

圖2-10-6

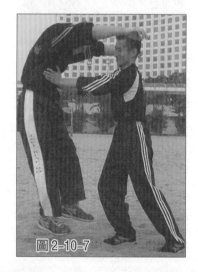

圖2-10-7

實戰拆解 十一

「116木人樁法」中之「雙攤手／打眼手」（第一章中圖1-43、44）：

【動作要領】
雙方面對面站立，對方搶先用雙手抓住我兩肩或衣領（圖2-11-1）；

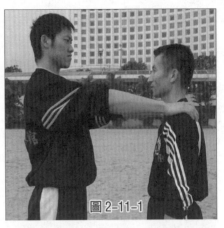

圖2-11-1

我迅速將兩手向上抬起，並從對方的兩臂內側向外進行攤手格擋（圖2-11-2）；

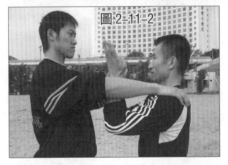

圖2-11-2

我由兩臂向外側的突然格擋動作來卸掉對方的兩臂抓握之力（圖2-11-3）；

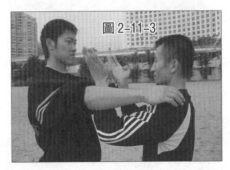

圖2-11-3

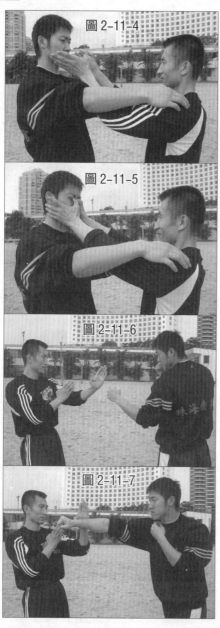

圖 2-11-4

圖 2-11-5

圖 2-11-6

圖 2-11-7

接下來，不待對方脫身或變招，我早已迅速將兩手向正前方攻出，也就是以雙手的拇指去分別攻擊對方的兩眼（圖 2-11-4）；

我兩手的拇指分別準確擊中了對方的兩眼，將其徹底制服（圖 2-11-5）。

實戰發揮 1

當對方用右沖拳向我方上（中）盤攻來時，我則仍直接用左手向右（內）側拍擊其右臂外側，使其暴露出上盤空檔來（圖 2-11-6、7、8）；

這時我可迅速將雙手向前攻出，也就是分別以兩拇指去準確地攻擊對手的雙目，一招制敵（圖2-11-9、10）。

（圖2-11-11）為我雙手拇指分別攻擊對方兩眼時的正面示範動作。

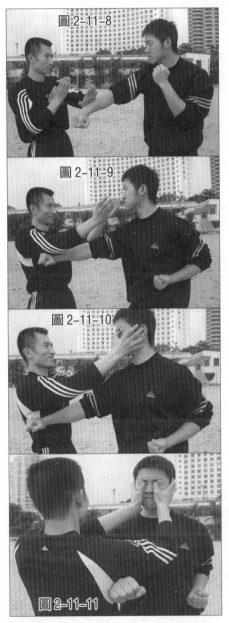

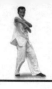

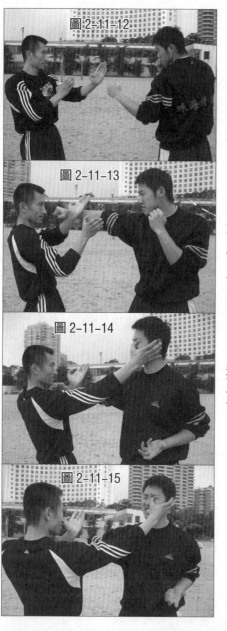

圖 2-11-12

圖 2-11-13

圖 2-11-14

圖 2-11-15

實戰發揮 2

作為一種實戰發揮，我也可以在用左手向外側擋開對方的右沖（擺）拳後（圖 2-11-12、13）；

迅速將右手向前方攻出，目標仍是對方的眼睛，不過只是攻擊其左眼，這種快如閃電的打法同樣可達到一招制敵的效果（圖 2-11-14）。

（圖 2-11-15）為我單獨用右手拇指去快速攻擊對方左眼時的正面示範動作。

實戰發揮 3

　　作為一種戰術變化，我也可以在用雙手向下擋開對方的雙拳打擊後（圖 2-11-16、17、18、19、20）；

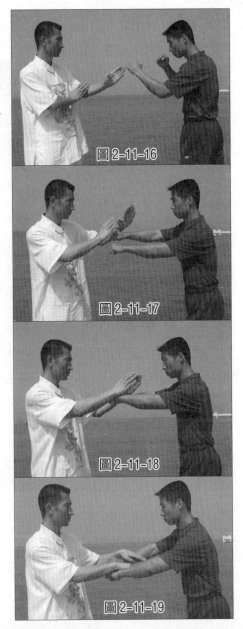

圖 2-11-16

圖 2-11-17

圖 2-11-18

圖 2-11-19

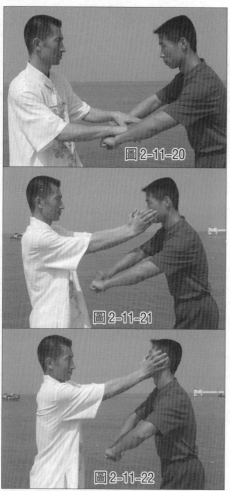

圖2-11-20

圖2-11-21

圖2-11-22

再迅速將雙手向前方攻出，目標仍是對方的眼睛，從而一招制敵（圖2-11-21、22）。

【動作要求】

1. 我的雙臂外擋動作要快而有力，「打眼手」向前攻擊的動作要快、要準，整套動作於瞬間完成。

2. 我的攤手或拍手防禦與「打眼手」反擊的動作一定要連貫，不可脫節，不可拖泥帶水，要以快制勝。

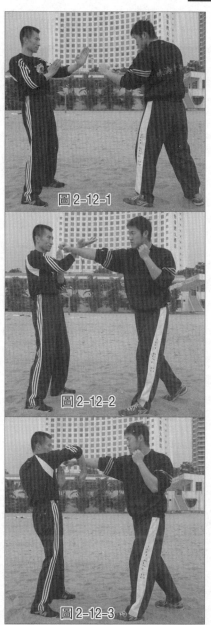

實戰拆解 十二

「116木人樁法」中之
「右膀手／左掌擊肋、右踩
腿」（第一章中圖1-50、
51）：

【動作要領】

我以「正身馬」對敵（圖
2-12-1）；

圖2-12-1

對方搶先用右拳向我上
（中）盤攻來，我速用右手外
擋對方的右臂外側（圖2-12-
2）；

圖2-12-2

我再迅速用右膀手向左側
格擋對方右臂，卸掉其力量
（圖2-12-3）；

圖2-12-3

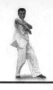

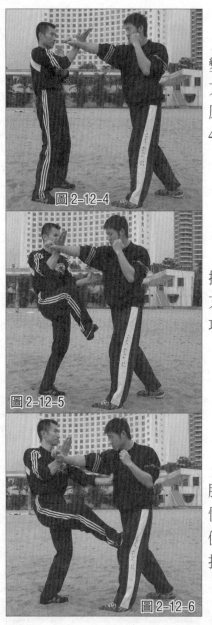

圖2-12-4

圖2-12-5

圖2-12-6

接下來，我再順勢將右手變成攤手從而由左向右橫擋對方的右臂外側，使其攻擊偏離原來的攻擊路線（圖 2-12-4）；

隨後，我在繼續用右手外擋對手右臂的同時，快速向前方抬起右腿，準備將右腳向前攻出（圖 2-12-5）；

我在右腳準確踢中對方下肢（膝關節）的同時，左掌也快速向前狠狠擊中了對方的左側軟肋要害處，予其以毀滅性打擊（圖 2-12-6）。

實戰發揮 1

當對方用右沖拳向我上（中）盤重重攻來時，我迅速用右膀手向內側進行格擋（圖2-12-7、8）；

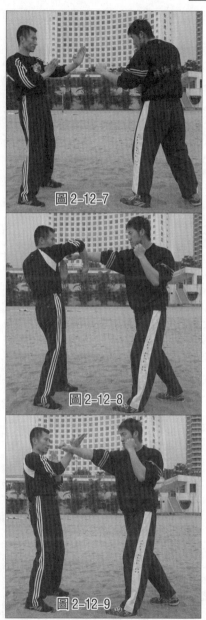

圖2-12-7

圖2-12-8

隨後再變用右攤手向右側格擋（或牽化）對方右臂（圖2-12-9）；

圖2-12-9

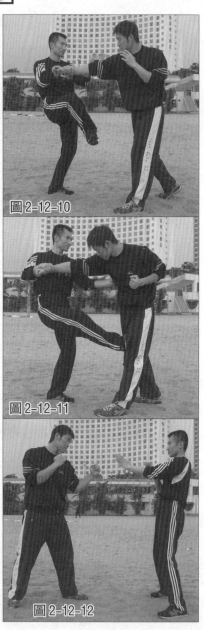

圖 2-12-10

圖 2-12-11

圖 2-12-12

在用右手抓住對手右臂並用力後拉的同時，將右腳迅速向前攻出，同時左掌也向前準確地重重打出，給予對方以出其不意的致命重創（圖 2-12-10、11）。

實戰發揮 2

當對方用右沖拳向我上（中）盤重重攻來時，我直接用右攤手向右側進行有效地格擋（圖 2-12-12、13）；

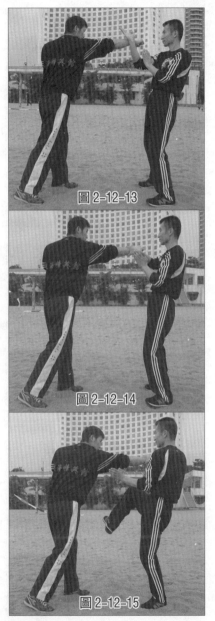

圖 2-12-13

隨後在用右手抓住對手右臂並用力後拉的同時，將右腳迅速向前攻出，同時左掌也向前準確地重重打出，給予對方以致命的雙重打擊（圖 2-12-14、15、16）；

圖 2-12-14

圖 2-12-15

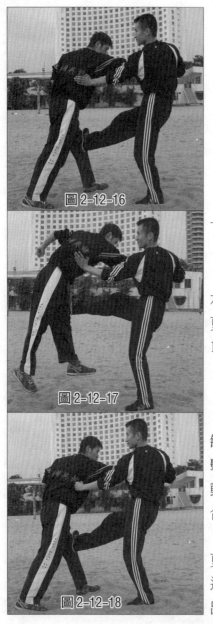

圖 2-12-16

圖 2-12-17

圖 2-12-18

在我的強猛的打擊或衝擊下，可將對方凌空打跌出去（圖 2-12-17）。

當然，我也可以用左拳與右腳同時擊中對方，從而給其更為強悍的重擊（圖 2-12-18）。

【動作要求】

1. 我的右膀手防禦動作要敏捷、準確、及時，腳上的踢擊動作與左掌打擊對手肋部的動作要同步進行，也就是攻防合一地去高效創擊對方。

2. 為了使踢擊及左掌打擊更加有力，我的下肢應站穩，這樣方可使勁力順暢地發出。

實戰拆解 十三

「116 木人樁法」中之「連續拍手／掌擊」（第一章中圖 1-62、63、64、65）：

【動作要領】

我以左前鋒樁對敵（圖 2-13-1）；

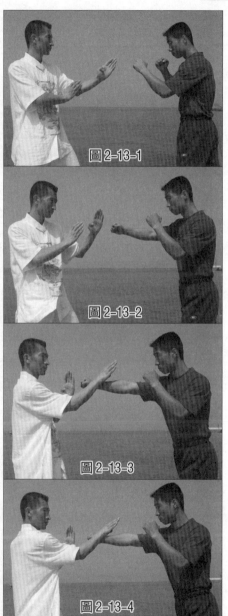

圖 2-13-1

圖 2-13-2

圖 2-13-3

圖 2-13-4

對方搶先用右拳向我上盤攻來（圖 2-13-2）；

我則速用右手腕向左側格擋其右臂內側（圖 2-13-3）；

化解掉對方的右拳打擊力道（圖 2-13-4）；

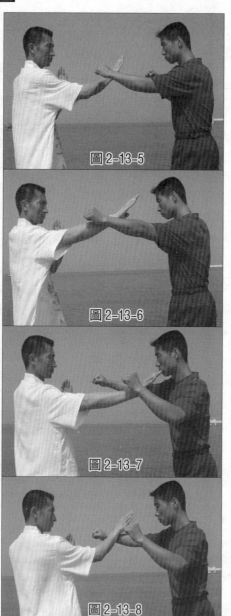

圖 2-13-5

圖 2-13-6

圖 2-13-7

圖 2-13-8

接下來，我又迅速用右手腕向右側格擋對方連續攻來的左沖拳（圖 2-13-5）；

並將其左拳擋至離開中線的位置（圖 2-13-6）；

當對方又連續用右沖拳連續攻來時（圖 2-13-7）；

我立即再用右手腕向左側格擋對方的右前臂內側，化解其攻擊（圖 2-13-8）；

隨後，我右手貼住對方的右臂而向下轉動，也就是以「構手」向右側撥擋開對方的右臂（圖2-13-9）；

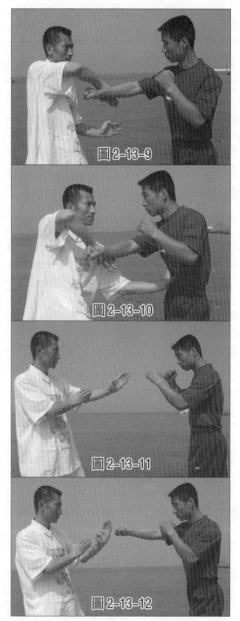

圖2-13-9

同時閃電般地向對方的左側軟肋要害處攻出既快又狠的左側掌重擊，將其擊傷或擊倒在地（圖2-13-10）。

圖2-13-10

實戰發揮：

當對方用右沖拳向我上（中）盤攻來，我速用右手向左、向下拍擊其右腕或右前臂，將其攻擊力卸掉（圖2-13-11、12、13）；

圖2-13-11

圖2-13-12

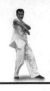

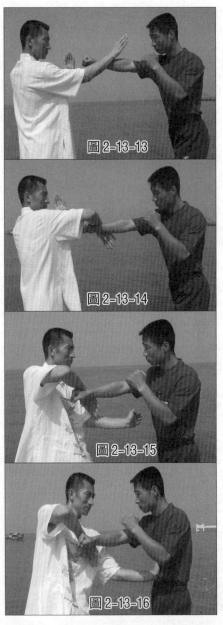

圖2-13-13

圖2-13-14

圖2-13-15

圖2-13-16

　　隨後，我可再迅速用「右構手」將對手右臂向右側撥開，並同時將左掌或左拳重重擊向其左肋這一空襠處，將其擊傷或擊倒在地（圖 2–13–14、15、16）。

　　為了最終制服對手，可再在用左手向下按壓其右臂的同時，快速以兇猛的右沖拳狠狠擊向對方面門，予其以致命性重創（圖2-13-17、18、19）。

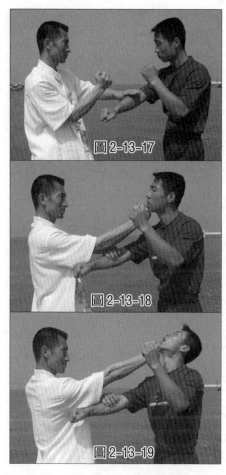

圖2-13-17

圖2-13-18

圖2-13-19

【動作要求】

　　1. 我的右臂拍防動作要快速、敏捷，動作幅度不可過大，「右構手」撥擋其臂要及時，左掌重擊其肋要準確、有力，整套動作須於一氣呵成。

　　2. 我右手連續拍擋對方連續拳法攻擊的同時，左手須進行良好的防護，並準備隨時發起反擊行動。

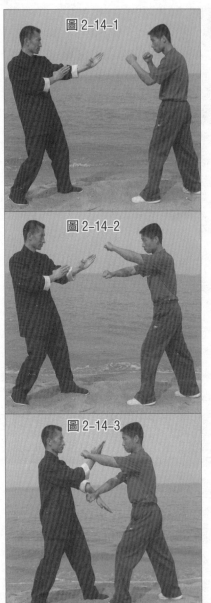

圖 2-14-1

圖 2-14-2

圖 2-14-3

實戰拆解 十四

「116 木人樁法」中之「捆手／抱排掌」（第一章中圖 1-66、67）：

【動作要領】

我以左前鋒樁對敵（圖 2-14-1）；

對手搶先用雙拳同時向我上、中盤攻來（圖 2-14-2）；

我速用右攤手外擋對手左臂內側，同時用左臂向右側格擋對方的右臂外側（圖 2-14-3）；

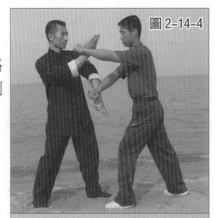

圖 2-14-4

我用雙臂輕快、敏捷的格擋動作將對方的雙臂擋向右側（圖 2-14-4）；

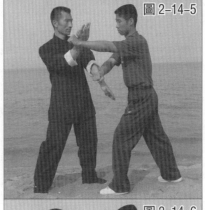

圖 2-14-5

將對方的雙臂攻擊力卸掉（圖 2-14-5）；

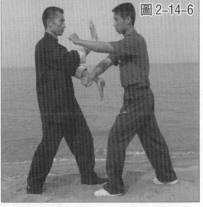

圖 2-14-6

接下來，我在迅速向前進步貼近對方的同時，果斷將雙掌（上、下排列）向前方攻出（圖 2-14-6）；

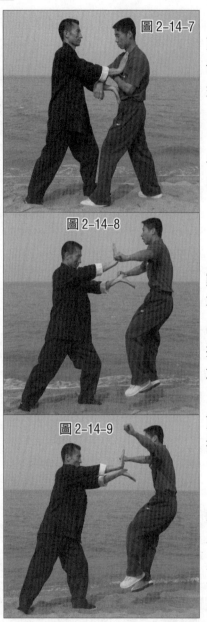

圖 2-14-7

圖 2-14-8

圖 2-14-9

我右掌與左掌同時擊中對方的胸部與腹部要害處，當然也可以同時擊打其下巴與胸部空檔處（圖 2-14-7）；

我強勁的打擊力必會將對手凌空向後打飛出去（圖 2-14-8、9）。

【動作要求】

1. 我的兩臂向右側格擋的動作要快速、敏捷，動作幅度不可過大，以免因格擋而暴露出更多的空檔來，也就是說格擋動作應恰到好處地將對方的攻擊力卸掉即可。

2. 我雙掌向前反擊要連貫、強勁，要用整體的向前的衝撞力將對方一下打飛出去。

註：本招法在現代搏擊中雖已極少用到，但為了為大家奉獻出原汁原味的詠春功夫，所以在這裏仍將這些傳統招式講解出來，供大家參考。

「116木人樁法」中之「膀手／抱排掌」（第一章中圖1-68、69）：

【動作要領】

我以左前鋒樁對敵（圖2-15-1）；

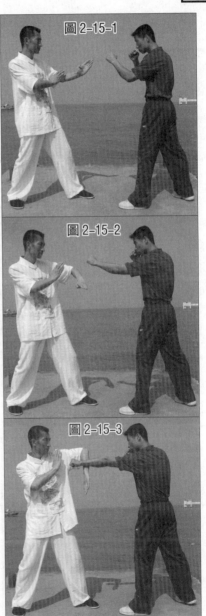

圖2-15-1

圖2-15-2

圖2-15-3

對方搶先用左拳向我上盤攻來（圖2-15-2）；

我速用左膀手向右側進行格擋防禦，使對方攻擊落空（圖2-15-3）；

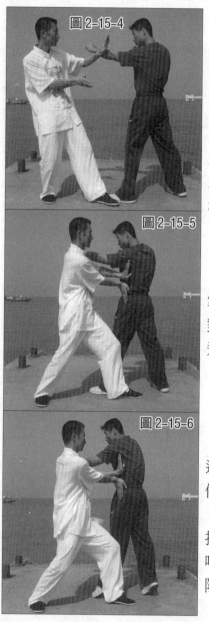

圖2-15-4

圖2-15-5

圖2-15-6

接下來，我左手貼住對方左臂迅速向上、向左側進行格擋，致使對方的左臂偏離我的身體（圖2-15-4）；

隨後，我立即向前進左步以便創造最佳打擊距離，並將右掌與左掌同時向前攻出，目標是對方的身體側面要害處（圖2-15-5）；

我迅猛的衝撞力再加上雙掌的瞬間短促打擊力，在打中對方身體後，必會將其凌空打飛出去（圖2-15-6）。

【動作要求】

1. 我的左臂格擋動作要快速、及時，要貼緊對方的手臂做動作，以防止對方逃脫。

2. 我向前進步與雙掌快速打擊的動作須配合好，可配合呼氣將打擊的潛力發揮至極限。

「116木人樁法」中之「耕攔手／抱排掌」（第一章中圖1-70、71）：

【動作要領】

我以左前鋒樁對敵（圖2-16-1）；

當對方同時出雙拳向我上、中盤攻來（圖2-16-2）；

我速用右攔手向左側格擋對手左臂外側，同時用左臂向左側格擋對方右臂的內側（圖2-16-3）；

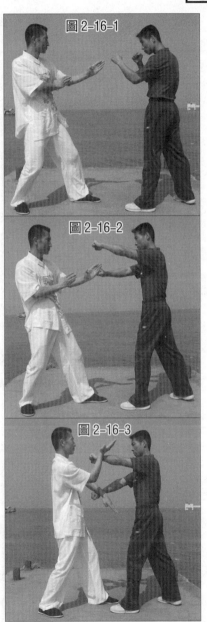

圖2-16-1

圖2-16-2

圖2-16-3

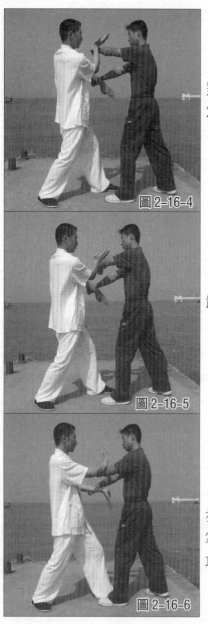

圖2-16-4

我用雙臂輕快、敏捷的將對方的雙臂擋向身體左側（圖2-16-4）；

圖2-16-5

從而將對方的雙臂攻擊力卸掉（圖2-16-5）；

接下來，我在迅速向前進步貼近對方的同時，果斷將雙掌（上、下排列）向前方突然攻出（圖2-16-6）；

圖2-16-6

　　我右掌與左掌同時擊中對方的胸部與腹部要害處，當然也可以同時擊打其下巴與胸部空檔處（圖 2-16-7）；

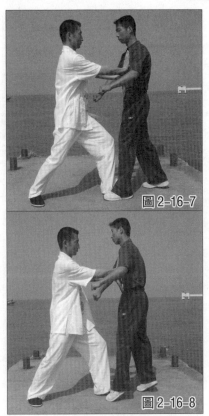

圖 2-16-7

　　我強勁的打擊力必會將對手重重擊倒在地或向後打飛出去（圖 2-16-8）。

圖 2-16-8

【動作要求】

　　1. 我兩臂向左側的格擋動作要快速、敏捷，動作幅度不可過大，以免因格擋而暴露出更多的空襠來，即動作要恰到好處。

　　2. 我雙掌向前反擊要連貫、強勁，要用強悍的「寸勁」去狠擊對方，並須與步法配合好。

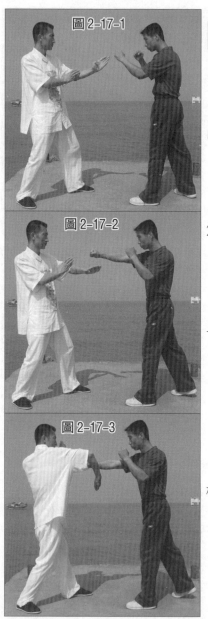

圖 2-17-1

圖 2-17-2

圖 2-17-3

實戰拆解 十七

「116 木人椿法」中之「右膀手／抱排掌」（第一章中圖 1-72、73）：

【動作要領】

我以左前鋒椿對敵（圖 2-17-1）；

對方搶先用右拳向我中、上盤攻來（圖 2-17-2）；

我速用右膀手向左側進行格擋，使對方的重拳攻擊落空（圖 2-17-3）；

接下來，我右手貼住對方右臂迅速向上、向右進行格擋（圖2-17-4）；

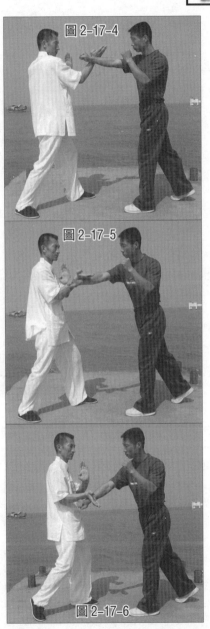

並順勢向右後方牽拉其右臂，致使其右臂改變原來的攻擊目標（圖2-17-5）；

隨後，我立即向前上右步去貼近對方（圖2-17-6）；

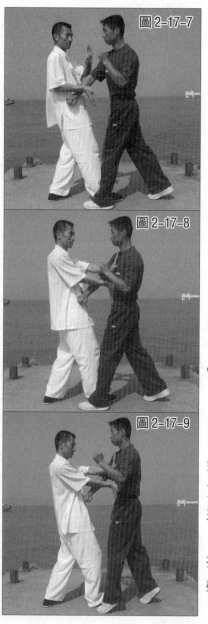

圖2-17-7

圖2-17-8

圖2-17-9

使右腳貼於對方右腳後面
而封住其下肢，同時將右掌與
左掌同時向前攻出，目標是對
方的頭部或身體側面要害處
（圖2-17-7）；

我強猛的雙掌打擊動作及
時、準確的擊中了對方（圖
2-17-8）；

我迅猛的「寸勁」再加上
強勁的整體衝擊力，必會將對
方凌空打飛出去（圖2-17-
9）。

【動作要求】

1. 我的右膀手格擋動作要
準確、快速、及時，要貼緊對
方的手臂做動作，防止其抽身
逃脫。

2. 我向前進步與雙掌快速
打擊動作要果斷，並須配合
好。

「116木人樁法」中之「膀手／手掌擊／右鏟掌」（第一章中圖79、80、81）：

【動作要領】

我以左前鋒樁對敵（圖2-18-1）；

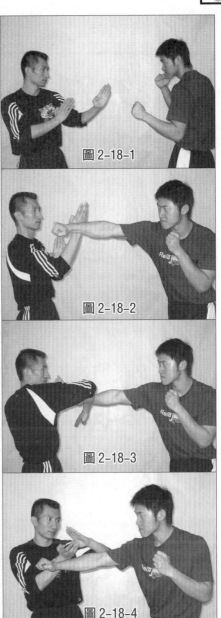

圖2-18-1

圖2-18-2

圖2-18-3

圖2-18-4

對方搶先用右拳向我上盤攻來，我速用右手向右側進行格擋（圖2-18-2）；

我再速用右膀手向左側進行格擋防禦，將對方的攻擊力卸掉（圖2-18-3）；

接下來，我右手貼住對方右臂並迅速向上、向右側進行格擋，而且還須再順勢向右方牽拉其右臂，致使其右臂偏離原來的攻擊方向（圖2-18-4）；

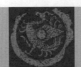

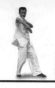
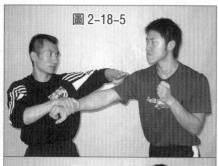

圖 2-18-5

隨後，我迅速將左掌向對方的喉頸致命要害處果斷攻出（圖 2-18-5）；

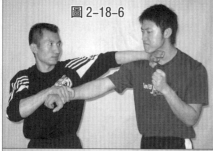

圖 2-18-6

我左掌向前沿直線快速斬中了對方的喉頸處，予其以出其不意的突然重創（圖 2-18-6）；

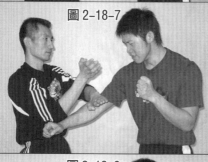

圖 2-18-7

為了最終制服對方，我再在用左手向下拍壓住對方右臂的同時，閃電般地將右鏟掌攻出，目標是對方的下巴空檔處（圖 2-18-7）；

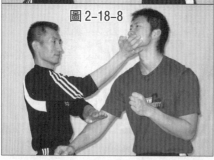

圖 2-18-8

我右掌準確的鏟中了對方的下巴（圖 2-18-8）；

一掌將對手打昏或將其狠狠擊倒在地（圖2-18-9）。

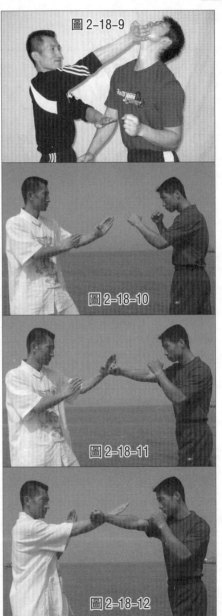

圖2-18-9

實戰發揮：

當對方用右沖拳向我上（中）盤攻來，我直接用右手向右側快速格擋其右臂的外側，並用右手順勢抓牢其右臂並用力後牽（圖2-18-10、11、12），用來破壞對方的重心平衡與使其暴露出頸部空檔來；

圖2-18-10

圖2-18-11

圖2-18-12

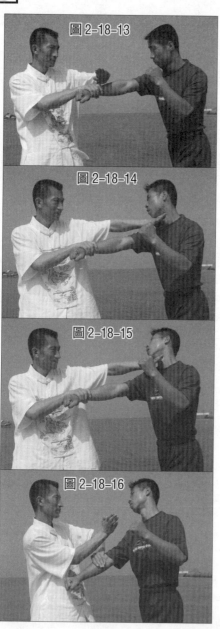

圖 2-18-13

圖 2-18-14

圖 2-18-15

圖 2-18-16

隨後我可立即將左掌狠狠向前斬向對方的喉頸部要害處（圖 2-18-13、14、15）；

然後又是更加強勁有力的右鏟掌連續重擊面部，致其倒地不起（圖 2-18-16、17、18）。

圖2-18-17

圖2-18-18

為了最終制服對方，我在用右手抓牢並向後牽對手右臂的同時，閃電般地將左手刀向前斬向其喉頸或頭、面部致命處，予其以致命性創擊（圖2-18-19、20、21）。

圖2-18-19

【動作要求】

1. 我的格擋防禦動作要準確、快速，右手順勢後拉對手臂要連貫、有力，從而為左掌橫擊敵頸做好準備。

圖2-18-20

2. 我的右鑣掌向前狠擊要準確、強勁，並須與前面的動作銜接好，整套動作一氣呵成。

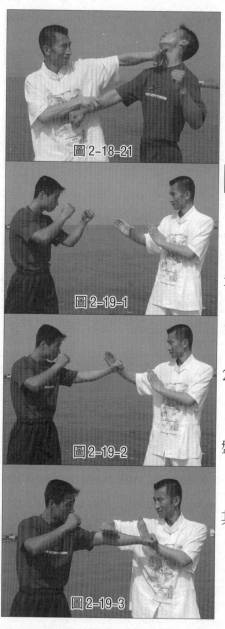

圖2-18-21

圖2-19-1

圖2-19-2

圖2-19-3

實戰拆解 十九

「116 木人樁法」中之「手掌擊／左鑣掌」（第一章中圖 1-83、84）：

【動作要領】

我以右前鋒樁對敵（圖2-19-1）；

對方搶先用左拳向我上盤攻來（圖 2-19-2）；

我速用左手向左側格擋其左臂外側，將其力化解掉（圖 2-19-3）；

接下來，我在用左手抓牢對方左臂並用力後拉的同時，迅速將右掌向其喉頸致命要害處果斷地斬出（圖2-19-4）；

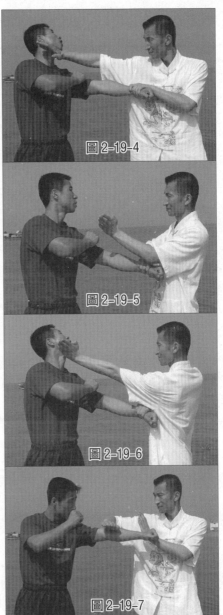

圖2-19-4

為了最終制服對方，我再在用右手向下拍壓住其左臂的同時，閃電般地將左鏟掌攻出，目標是對方的下巴空檔處（圖2-19-5）；

圖2-19-5

一掌將對手打昏或將其重重擊倒在地（圖2-19-6）。

圖2-19-6

作為一種戰術變化，我也可以直接用左手向左側格擋開對方攻來的左臂的同時，便迅速將右掌橫斬向對手喉部（圖2-19-7、8），予對方以更快、更果斷、更突然的打擊。

圖2-19-7

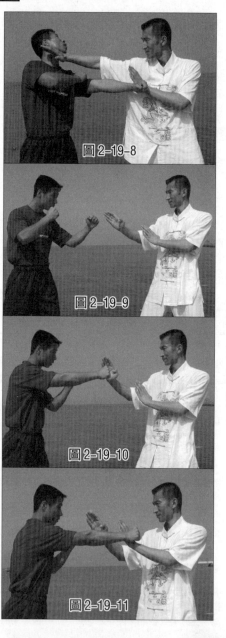

圖2-19-8

圖2-19-9

圖2-19-10

圖2-19-11

實戰發揮：

當對方用右沖拳向我上（中）盤攻來時，我直接用左手向左側進行快速格擋，並使左手順勢抓牢其右臂並用力後牽（圖 2-19-9、10、11），用來破壞對方的重心平衡與使其暴露出頸部空檔來；

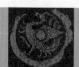

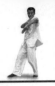

隨後我可立即將右掌狠狠斬向其喉頸致命要害處（圖2-19-12、13）；

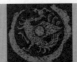

圖2-19-12

圖2-19-13

然後又是更加強勁有力的左鏟掌連續重擊對方面部，致其倒地不起（圖2-19-14、15）；

圖2-19-14

圖2-19-15

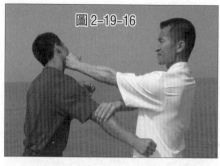

圖2-19-16

也可換用左拳重擊對方的頭、面部致命處，予其以致命性創擊（圖2-19-16）。

【動作要求】

1. 格擋防禦動作要準確、快速，左手順勢後拉其臂要連貫、有力，從而為右掌橫擊對手頸部做好準備。

2. 我以左鏟掌向前狠擊要準確，並應與前面的動作銜接好，整套動作一氣呵成。

實戰拆解　二十

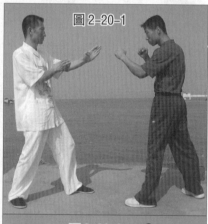

圖2-20-1

「116木人樁法」中之「膀手／左正蹬腿、左側掌」（第一章中圖1-85、86）：

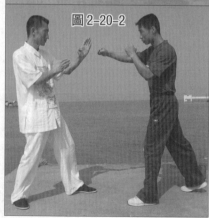

圖2-20-2

【動作要領】

我以左前鋒樁對敵（圖2-20-1）；

對方搶先用右拳向我上盤攻來（圖2-20-2）；

我迅速用右膀手向左側格擋對方右臂的內側（圖 2-20-3）；

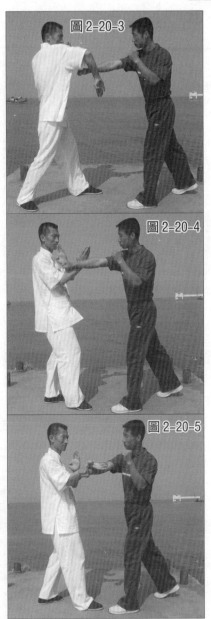

接下來，我右手貼住對方右臂迅速向上、向右側進行格擋，卸掉其攻擊力（圖 2-20-4）；

我再順勢用右手向右後方牽拉其右臂，致使對方的右臂偏離原來的攻擊方向（圖 2-20-5）；

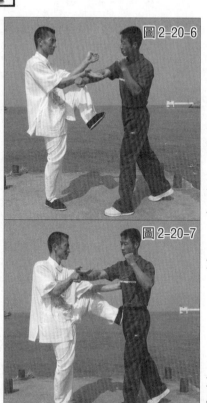

圖2-20-6

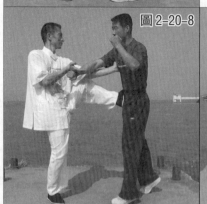

圖2-20-7

圖2-20-8

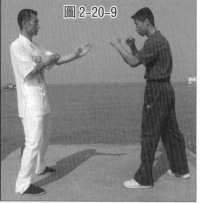

圖2-20-9

隨後，我迅速向前方抬起左腿而準備向前踢出，同時將左掌向前攻出（圖2-20-6）；

我左腳狠狠踢中了對方的腹部要害處，同時左掌也閃電般地打中了對方的右側肋部（或下巴）致命處，以兇狠的雙重打擊一擊制勝（圖2-20-7）；

將對方重重擊倒在地（圖2-20-8）。

實戰發揮1

當對方用右沖拳向我上（中）盤攻來時，我則直接用右手向右側進行快速格擋（圖2-20-9、10、11）；

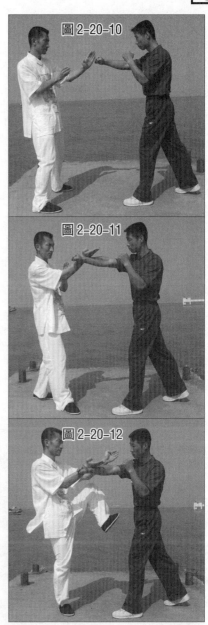

圖 2-20-10

圖 2-20-11

圖 2-20-12

同時快速抬起左腳並果斷踹向對方腹部，此時我左掌也準確地擊中了對方的身體（或頭部）要害處，也就是節省了一個膀手動作，從而以更快地速度一舉擊潰對手（圖 2-20-12、13、14）。

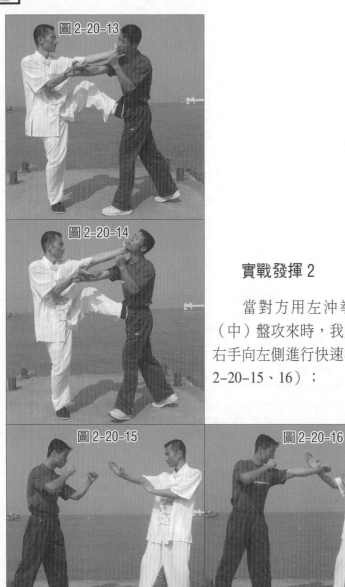

圖2-20-13

圖2-20-14

實戰發揮 2

當對方用左沖拳向我上
（中）盤攻來時，我則直接用
右手向左側進行快速格擋（圖
2-20-15、16）；

圖2-20-15

圖2-20-16

同時快速抬起左腳並果斷踹向對方腹部，此時我左掌也準確地擊中了對方的面部要害處，以更簡捷的打法於瞬間制服對手（圖2-20-17、18）。

【動作要求】

1. 我的右手格擋動作要準確、快速，右攤手順勢外擋對手右臂連貫，左腳直踹攻擊及左掌前擊要果斷、及時、兇猛。

2. 記住，我是右掌外擋其臂、左掌狠擊與左腳踢擊，三者同步進行的，不可脫節，以便打其以措手不及。

實戰拆解 二十一

「116木人樁法」中之「右正蹬腿、右側掌」（第一章中圖1-88）：

【動作要領】

我以左前鋒樁對敵（圖2-21-1）；

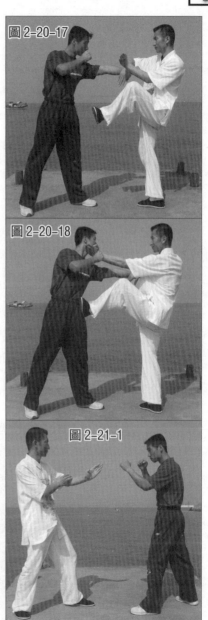

圖2-20-17

圖2-20-18

圖2-21-1

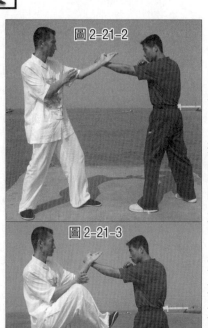

圖 2-21-2

對方搶先用左拳向我上（中）盤攻來，我迅速用左手向左側進行格擋，將對方攻擊化解掉（圖 2-21-2）；

接下來，我在左手繼續外擋並向左後方牽拉其左臂的同時，迅速向前方攻出右腿，同時將右掌向前攻出（圖 2-21-3）；

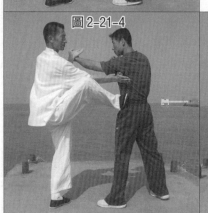

圖 2-21-3

我右腳快速踢中了對方的左側肋（腹）部要害處，同時右掌也閃電般的擊中了對方的左側肋部等空檔（圖 2-21-4）；

予對方以致命創擊（圖 2-21-5）。

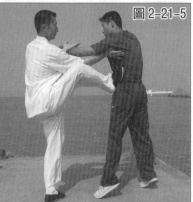

圖 2-21-4

圖 2-21-5

實戰發揮 1

　　當對方用左沖拳向我上（中）盤攻來時，我則直接用左手向左側進行快速格擋（圖 2-21-6、7）；

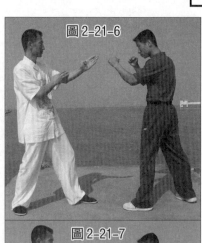

圖 2-21-6

圖 2-21-7

　　同時快速抬起右腳並果斷踹向對方腹部，此時我右掌也準確的擊中了對方的頭部要害處，以更快的速度與效率一舉擊潰對手（圖 2-21-8、9、10）。

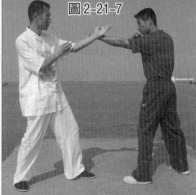

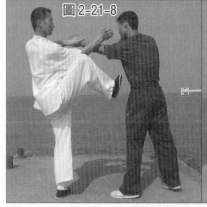

圖 2-21-8

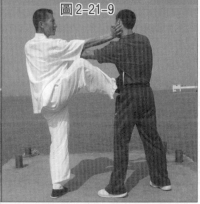

圖 2-21-9

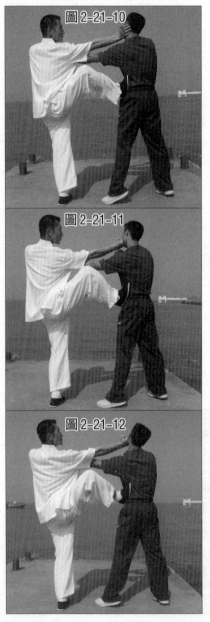

圖 2-21-10

圖 2-21-11

圖 2-21-12

實戰發揮 2

作為一種實戰發揮，我還可以在用右腳向前踢中對方身體的同時，以右拳去同步狠擊對方的下巴或面部等空襠，以便取得更好的打擊效果（圖2-21-11、12）。

【動作要領】

1. 我的左手外擋動作要及時、準確、快速，右腳前踢及右掌重擊要果斷、及時、協調、兇猛，整套動作一氣呵成。

2. 我是以左掌外擋其臂、右掌（或拳）狠擊與右腳踢擊，三者同步進行，不可脫節，以立體式攻擊法制敵於瞬間。

「116木人樁法」中之「膀手／正蹬腿／下踩腿」（第一章中圖1-99、100、101）：

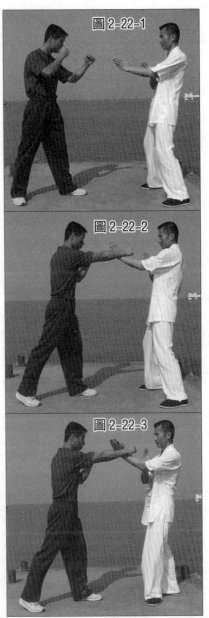

圖2-22-1

圖2-22-2

圖2-22-3

【動作要領】

我以「正身馬」對敵（圖2-22-1）；

對方搶先用右拳向我方上（中）盤攻來，我迅速用左手向左（外）側格擋對方右臂內側，化解其攻擊（圖2-22-2）；

接下來，我在左手繼續外擋其右臂的同時，迅速向上進左步，準備攻出右腳（圖2-22-3）；

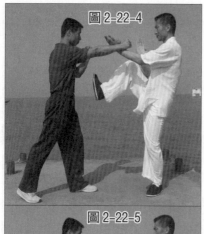

圖 2-22-4

立即抬起右腳並向正前方蹬出（圖 2-22-4）；

使右腳準確踢中了的對方心窩或腹部要害處，此時也可以將左掌向前鏟向其下巴（圖 2-22-5）；

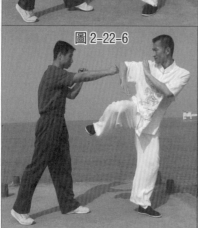

圖 2-22-5

為了最終制服對方，我將右腳略回收以蓄力（圖 2-22-6）；

隨後，將右腳快速踹向對方的腿部或膝關節空檔處，將其狠狠踢倒在地（圖 2-22-7）。

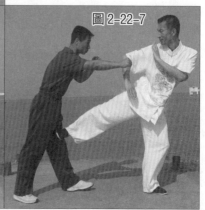

圖 2-22-6

圖 2-22-7

實戰發揮 1

當對方用右沖拳向我上（中）盤攻來時，我先用左膀手迅速內擋（圖 2-22-8、9）；

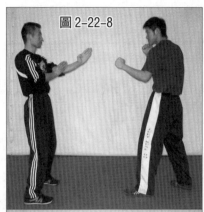

隨之再用左手外擋其右臂（圖 2-22-10）；

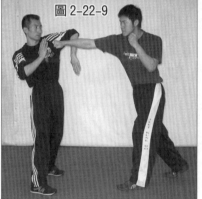

同時快速抬起右腳並果斷地直踹對方腹部（圖 2-22-11、12）；

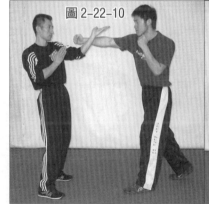

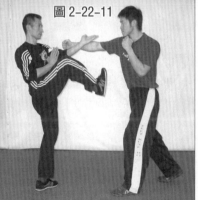

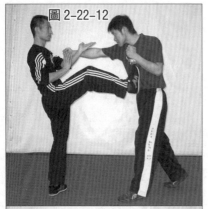

圖 2-22-12

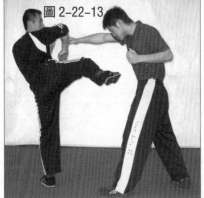

圖 2-22-13

接下來是一記更為兇狠的右側撐（側踹）腿重踢對方下盤或腹部要害處，將其踢傷或重重踢倒在地（圖 2-22-13、14、15）。

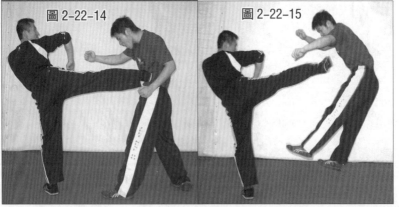

圖 2-22-14

圖 2-22-15

實戰發揮 2

當對方用右沖拳向我上（中）盤攻來時時，我直接用左手外擋其右臂（圖 2-22-16、17、18）；

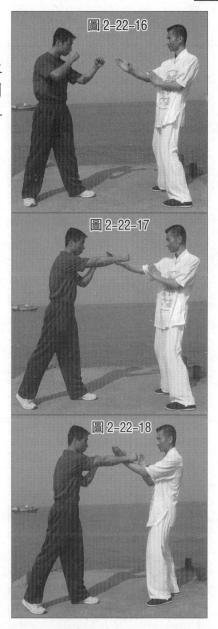

圖 2-22-16

圖 2-22-17

圖 2-22-18

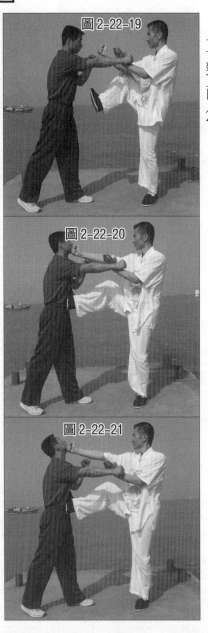

圖 2-22-19

圖 2-22-20

圖 2-22-21

同時快速抬起右腳並果斷直踹對方腹部，這時我更為強勁的右沖拳也同時擊中了對方面門處（圖 2-22-19、20、21）；

接下來是一記更為兇狠的右側撐（側踹）腿重踢對方腹部（或下盤），將其踢傷或重重踢倒在地（圖 2-22-22、23、24）。

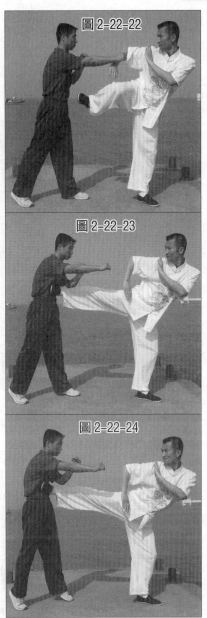

圖 2-22-22

圖 2-22-23

圖 2-22-24

【動作要求】

1. 我格擋對方右臂攻擊的動作要及時、快速，右腳前踢其腹要果斷、兇猛，下踩腿要連貫、有力，整套動作一氣呵成。

2. 整套動作要緊湊，尤其是正蹬腿與下踩腿之間更應迅速、連貫、強勁，不給對方以脫身之機。

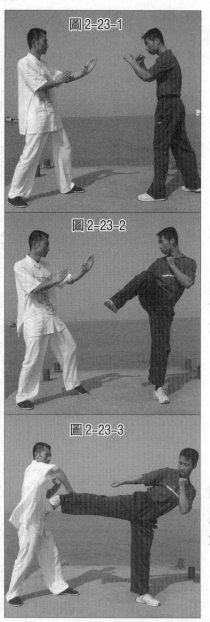

圖 2-23-1

圖 2-23-2

圖 2-23-3

實戰拆解 二十三

「116 木人樁法」中之
「下拍掌／進步掌擊」（第一
章中圖 1-102、103）：

【動作要領】

我以左前鋒樁對敵（圖
2-23-1）；

對方搶先用右正蹬腿（或
側踹腿）向我方中盤攻來（圖
2-23-2）；

我在迅速進行閃避的同
時，立即用右手向下拍擊其右
腿上側，卸掉其攻力（圖 2-
23-3）；

接下來，在對方向下落右腿的瞬間，我立即將左手向右側拍出，用來拍擋開對方的右拳連續攻擊（圖2-23-4）；

隨後，我迅速向前進右步來充分貼近對手（圖2-23-5）；

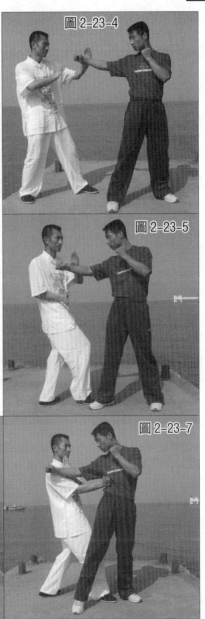

用右腳封住對方的右腳（圖2-23-6）；

我在用左手繼續向右側拍擋其右臂的同時，果斷地將右掌狠狠擊向對方的右側軟肋或心窩等要害處（圖2-23-7）；

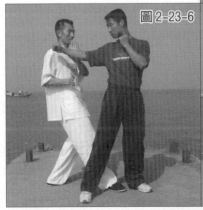

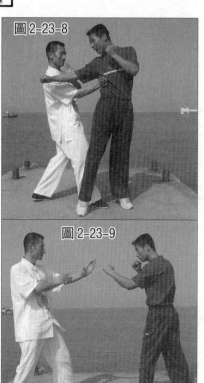

圖2-23-8

我將對方重重擊傷或凌空擊倒在地（圖2-23-8）。

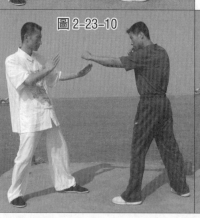

圖2-23-9

實戰發揮：

當對方用左沖拳向我中盤攻來時，我則直接用右手向下拍擊對方攻來的左臂（圖2-23-9、10、11）；

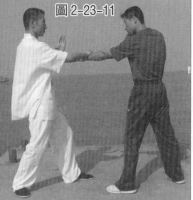

圖2-23-10

圖2-23-11

隨後，再連續用左手向右側拍擋開對方攻來的右拳之前臂（圖2-23-12、13）；

接下來，快速向前進右腳封住對方前腿，並將兇狠的右掌重重擊向對方的中盤，一擊制敵，將其擊倒在地（圖2-23-14、15）。

【動作要求】

1. 我的右手下拍防禦要及時、快速，進步右掌打擊要連貫、兇狠，整套動作須一氣呵成。

2. 我貼近對方後是以右掌打擊、左手拍擊及右腳封掛其腿，三者同步進行，並呼氣以助右掌發力。

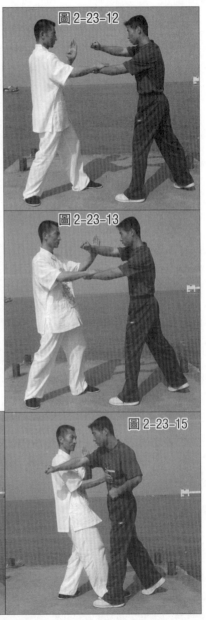

圖2-23-12

圖2-23-13

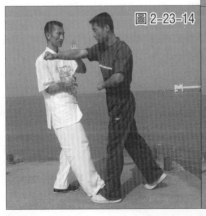

圖2-23-14

圖2-23-15

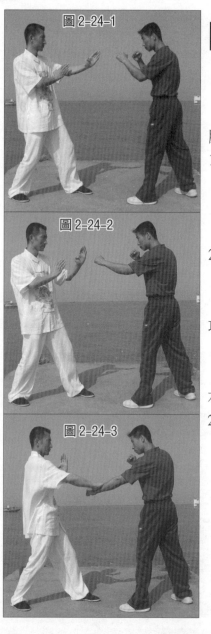

圖2-24-1

圖2-24-2

圖2-24-3

實戰拆解 二十四

「116 木人樁法」中之
「下拍手／左拍手、右低踹
腿」（第一章中圖 1-106、
107）：

【動作要領】
我以左前鋒樁對敵（圖
2-24-1）；

對方搶先用左拳向我中盤
攻來（圖2-24-2）；

我迅速用右手向下拍擊其
右臂，使其攻擊落空（圖2-
24-3）；

當對方又連續用其右拳向我面部攻來時，我可立即用左手向右側拍擋其右臂外側，破壞其攻擊（圖2-24-4）；

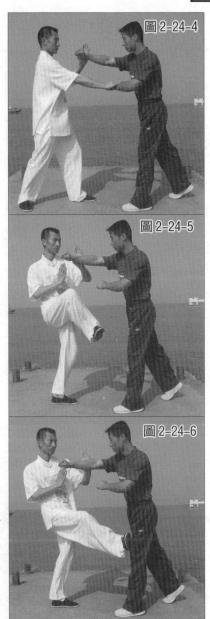

圖2-24-4

圖2-24-5

圖2-24-6

接下來，迅速向正前方抬起右腿，準備向前攻出右腳（圖2-24-5）；

我右腳準確的踢中了對方前腿之膝關節，使對方因重心不穩或前腿受重創而倒地不起（圖2-24-6）。

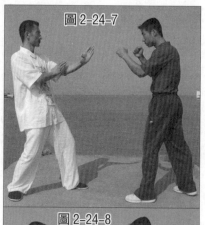

圖2-24-7

實戰發揮：

　　當對方用右沖拳向我上（中）盤攻來時，我則直接用左手向右（內）側進行快速拍擋（圖2-24-7、8、9），消解其攻擊；

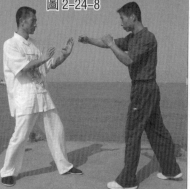

圖2-24-8

　　接下來，快速抬右腳踹向對方前腿（圖2-24-10、11）；

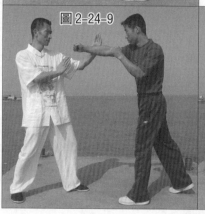

圖2-24-9

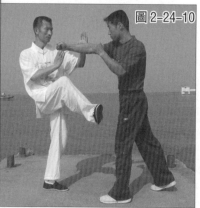

圖2-24-10

隨後，在順勢向前落右步後再連續攻出一記更兇狠的右沖拳，目標是對方面門致命處，將其擊昏或重重擊倒在地（圖 2-24-12、13、14）。

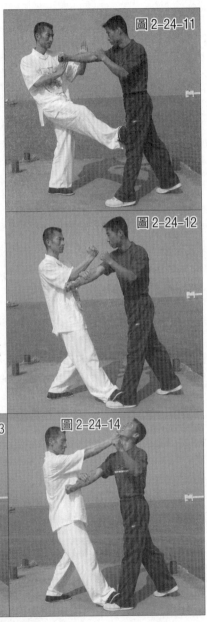

圖 2-24-11

圖 2-24-12

【動作要領】

1. 我右手下拍其臂要準確、快速，左掌裏拍對手右臂及右腳踢擊其前腿要協調、連貫、兇狠，整套動作一氣呵成。

2. 踢擊時我應站立穩固，否則勁力便無法發出，而且仍用瞬間的「寸勁」去果斷、乾脆地重擊對方。

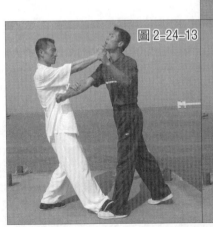

圖 2-24-13

圖 2-24-14

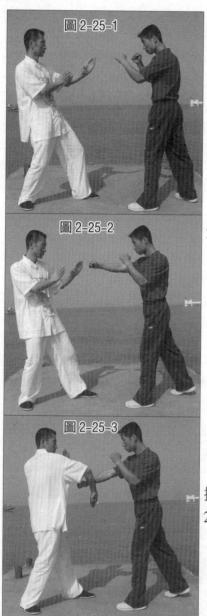

圖2-25-1

圖2-25-2

圖2-25-3

實戰拆解 二十五

「116 木人樁法」中之「攞手／前掃踢：」（第一章中圖 1-110、111）：

【動作要領】

我以左前鋒樁對敵（圖2-25-1）；

對方搶先用右拳向我中（上）盤攻來（圖2-25-2）；

我迅速用右膀手向右側格擋其右臂，使其攻擊落空（圖2-25-3）；

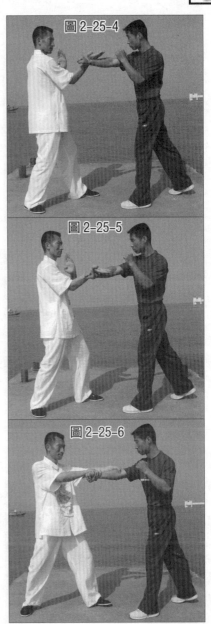

接下來，我用右臂貼緊其右臂而進行向上、向右格擋防禦（圖2-25-4）；

圖2-25-4

我用右臂繼續向右後方牽化其右臂（圖2-25-5）；

圖2-25-5

我雙手抓牢對手右臂並用力後拉，迫使其失去重心平衡（圖2-25-6）；

圖2-25-6

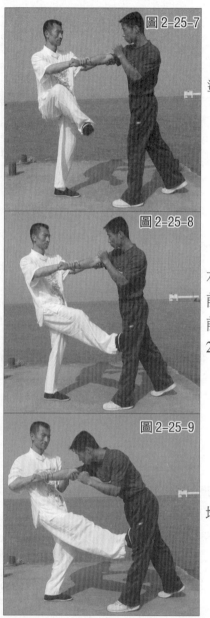

圖2-25-7

迅速向正前方抬起右腿並準備向前攻出（圖2-25-7）；

圖2-25-8

我在雙手繼續用力後拉其右臂的同時，右腳也以腳底向前狠狠的掃（踹）中了對方的前腿之膝關節或脛骨等處（圖2-25-8）；

圖2-25-9

將對方踢傷或快速踢倒在地（圖2-25-9）。

實戰發揮 1

當對方用右沖拳向我方上（中）盤攻來時，我在外閃的同時用雙臂直接抓握住其右臂，並用力後拉，用來化解對方的攻勢（圖 2-25-10、11、12）；

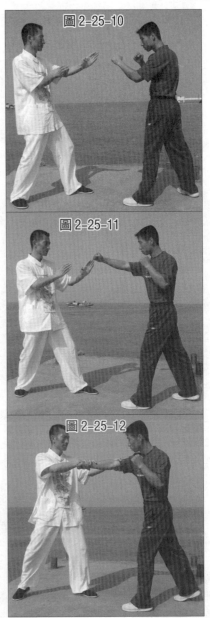

圖 2-25-10

圖 2-25-11

圖 2-25-12

同時抬起右腳狠踹對方前腿之膝關節或脛骨，給予其以致命性重創（圖2-25-13、14）；

踹完後快速將右腳前落，並連續攻出右沖拳擊狠擊對方面部要害處（圖25-15、16）；

為了最終制服對手，可再在右拳打擊後，閃電般地向對方的喉頸或太陽穴攻出右橫擊肘，給予其以決定性打擊（圖2-25-17、18）。

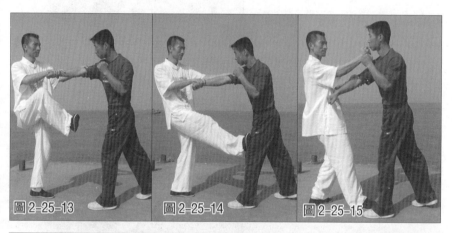

圖2-25-13　　圖2-25-14　　圖2-25-15

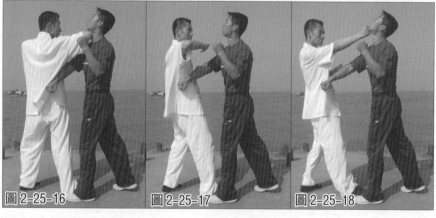

圖2-25-16　　圖2-25-17　　圖2-25-18

實戰發揮 2

當對方用右沖拳向我上（中）盤攻來時，我在外閃的同時直接用雙手抓牢對方右臂，並用力後拉，用來化解對方的攻勢（圖 2-25-19、20、21）；

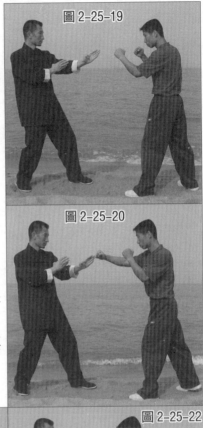

圖 2-25-19

圖 2-25-20

接下來，迅速抬起右腳狠踹對方前腿之膝關節或脛骨，以便徹底摧毀對方的戰鬥力與抵抗力（圖 2-25-22、23）；

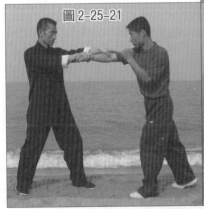

圖 2-25-21

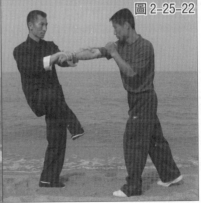

圖 2-25-22

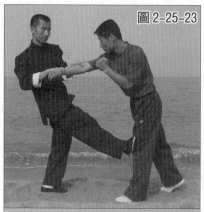

圖2-25-23

踹完後仍應用力向右後方牽拉對方，使其失去平衡而凌空跌翻在地（圖2-25-24、25、26、27、28）。

在本招法中，實際上是雙手後拉其臂與右腳前踹同時發力，以便於成功地摔翻對手。

作為一種實戰發揮，我也可以在用雙手向右後方牽拉對方右臂的同時，抬右腳果斷直踹對方心窩要害處，一招制敵，可以說是乾淨俐索（圖2-25-29、30、31）。

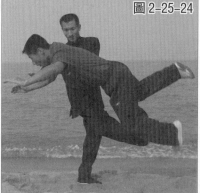

圖2-25-24

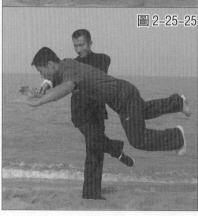

圖2-25-25

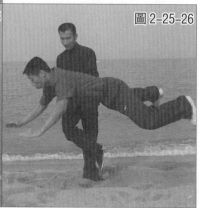

圖2-25-26

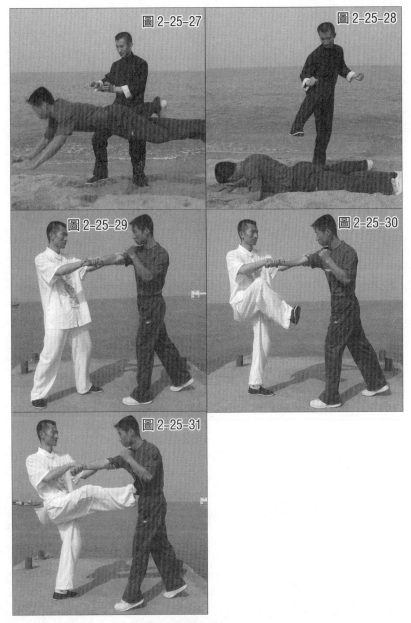

圖 2-25-27　　圖 2-25-28

圖 2-25-29　　圖 2-25-30

圖 2-25-31

【動作要領】

1. 我右膀手格擋其臂的動作要準確、快速，雙手抓拉其右臂要連貫、有力，右腳前掃（橫踹）其膝要兇狠，整套動作一氣呵成。

2. 踢擊時應站立穩固，否則勁力無法發出，而且下肢的踢擊動作須與雙臂後拉其臂的動作配合好，以加大對方受創擊的力度。

第三章

詠春拳摔法絕技

　　詠春拳是一門技擊相當實用，技術相當豐富，涵蓋面相當廣泛以及結構相當完整的系統性拳學。它不僅有相當犀利的近身搏擊手法及凌厲的腳法，其摔打功夫亦堪稱一絕，只是有些人對其知之甚少罷了。

　　也可以這樣說，詠春拳雖極少運用摔法，但卻不是不用，正因為這種高度技巧性的格鬥技巧通常只掌握在少數人手中，所以就變得很少有人用，很少被人見到。

　　不過，在詠春拳中確實是極少單獨運用摔法的，通常是摔打結合，或拿中有打、打中有拿、摔拿結合，此種「踢、打、摔、拿」有機結合的綜合性打法構成了詠春拳戰無不勝的「立體性」攻防戰術。

戰例示範　一

剪手／拋摔

【動作要領】

　　我以「正身馬」對敵（圖3-1-1）；

　　對手搶先用右橫掃腿向我中盤攻來（圖3-1-2）；

　　我迅速用鉸剪手向左側去封擋其右腿脛骨部位，也就是右臂在上、左臂在下使兩臂貼緊，而以兩臂因交叉所形成的「剪刀口」去接住對方攻來的右腿（圖3-1-3）；

　　接下來，我快速進右步向前逼進對方，同時將雙臂用力向上掀抬其右腿，迫使其失去重心平衡（圖3-1-4）；

　　我在雙臂猛力上抬其右腿的同時，速將右手刀狠狠向前劈出（圖3-1-5）；

　　我右手刀準確地劈中了對方的右側頭、頸部要害處（圖3-1-6）；

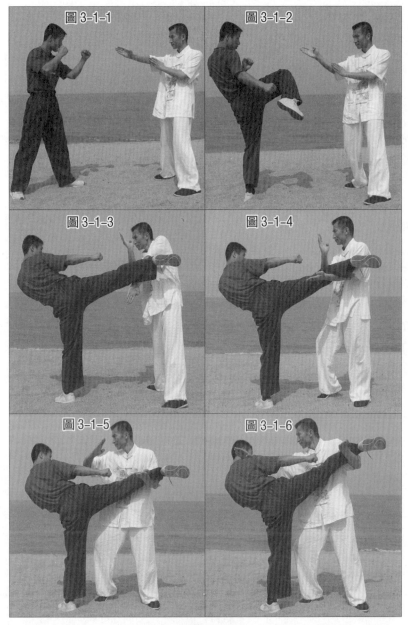

圖3-1-1　　　　　　圖3-1-2

圖3-1-3　　　　　　圖3-1-4

圖3-1-5　　　　　　圖3-1-6

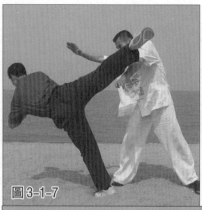

圖 3-1-7

我配合整體的衝撞力去快速重擊對手（圖 3-1-7）；

使對方凌空向後方跌飛出去（圖 3-1-8）；

將對方重重摔倒在地（圖 3-1-9）。

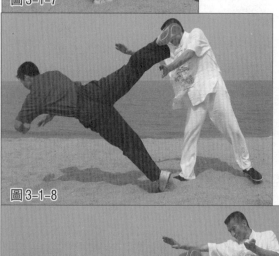

圖 3-1-8

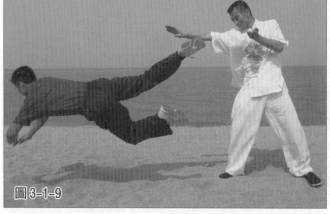

圖 3-1-9

　　（圖3-1-10、11、12、13、14）為我施展本招法時的
正面示範，也就是由「正身馬」至「鉸剪手」，再至「進
步拋摔」的單人連續動作示範。

　　（圖3-1-15）為我運用「鉸剪手」向左側擋接對方右
腿攻擊時的側面示範。

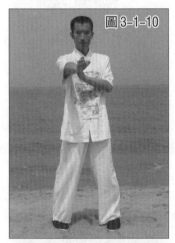

圖3-1-10

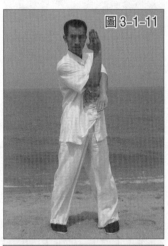

圖3-1-11

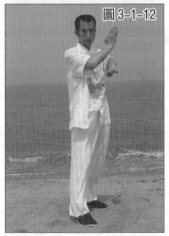

圖3-1-12

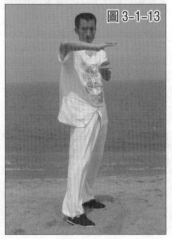

圖3-1-13

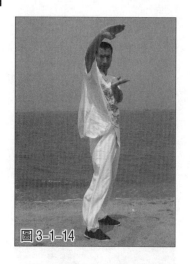

圖 3-1-14

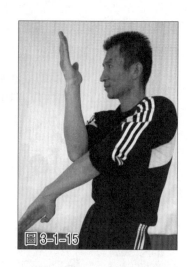

圖 3-1-15

【動作要求】

我雙臂向左側封擋對方右腿攻擊的動作要及時、準確、快速，要是主動去擋接其右腿；向上掀抬其右腿要連貫、有力，右掌狠劈對手頸要迅速，整套動作一氣呵成。完成「向前進步、向上掀抬其腿及右掌劈斬其頸」這三個動作要協調一致，以便將對方拋得更高以及摔得更遠。

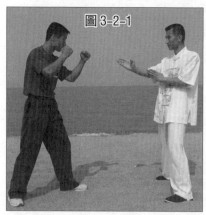

圖 3-2-1

戰例示範 二

剪手／進步肘撞

【動作要領】

我以正身馬對敵（圖 3-2-1）；

對方搶先用右橫掃腿向我中（上）盤攻來（圖3-2-2）；

我迅速用「鉸剪手」向左側去封擋對手右腿的脛骨部位，也就是以兩臂因交叉所形成的「剪刀口」去接住對方攻來的右腿（圖3-2-3）；

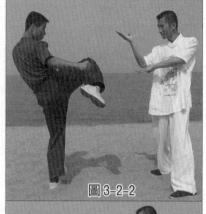

圖3-2-2

接下來，我快速向前進右步，同時將左臂用力向上掀抬其右腿，迫使其失去重心平衡（圖3-2-4）；

我在向前進步的同時迅速將右肘攻出（圖3-2-5）；

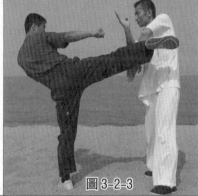

圖3-2-3

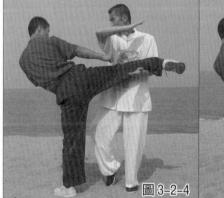

圖3-2-4

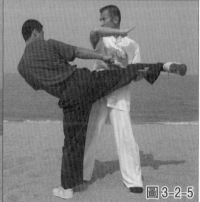

圖3-2-5

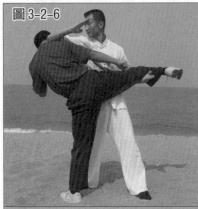

圖3-2-6

我右肘準確、兇狠的擊中了對方的頭面要害處（圖3-2-6）；

我是用全身整體的打擊力去狠擊對方的（圖3-2-7）；

我左臂上的猛力上掀動作，再加上右肘上的兇狠撞擊動作必會將對手重重擊倒在地或摔翻在地（圖3-2-8）。

（圖 3-2-9、10、11、12、13）為我由「鉸剪手」擋接對手腿及「進步右肘擊」動作的單人正面示範動作。

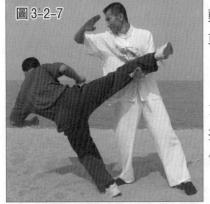

圖3-2-7

圖3-2-9

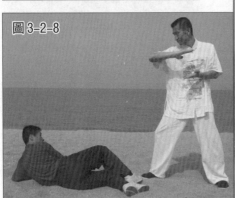

圖3-2-8

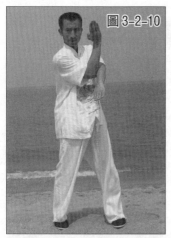

圖3-2-10

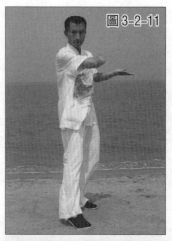

圖3-2-11

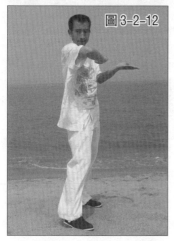

圖3-2-12

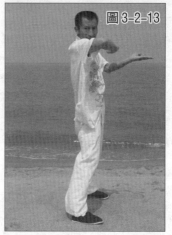

圖3-2-13

【動作要求】

我雙臂向左側封擋對方右腿攻擊要及時、快速、有力，並且是主動去擋接；左臂向上掀抬其右腿要連貫、迅猛，並需與進步右肘撞擊的動作配合好，整套動作一氣呵成。

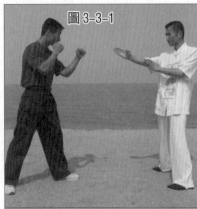

圖 3-3-1

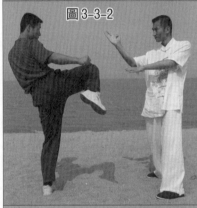

圖 3-3-2

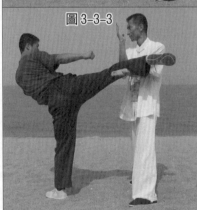

圖 3-3-3

戰例示範 三

抄腿／拋摔

【動作要領】

我以正身馬對敵（圖 3-3-1）；

對手搶先用右橫掃腿向我中（上）盤攻來（圖 3-3-2）；

我在迅速用左臂向上抄抱其右腿的同時，立即用右臂（肘）果斷向右側擋向對方攻擊腿之正面，在其腿力未完全發出前將其腿控制住（圖 3-3-3）；

接下來，我在用左臂猛力上抬其右腿的同時，迅速向前方進步以便破壞其下盤之「根節」（圖3-3-4）；

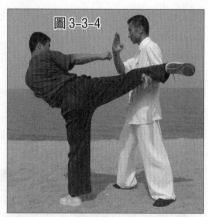

我左臂猛力上挑對方右腿（圖3-3-5）；

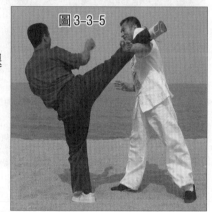

使對方因失去重心平衡向後方凌空跌出（圖3-3-6）；

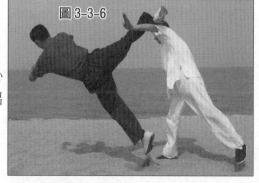

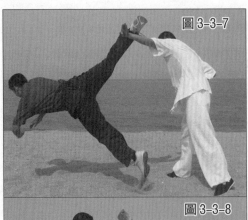

圖3-3-7

記住，此時最好以整體的衝撞力將對方凌空拋摔出去（圖 3-3-7）。

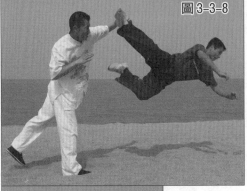

圖3-3-8

（圖 3-3-8）為我將對方凌空拋摔出去時的另一個角度示範。

圖3-3-9

（圖 3-3-9、10、11、12、13）為我「抄腿」後拋摔對方時的單人正面示範動作。

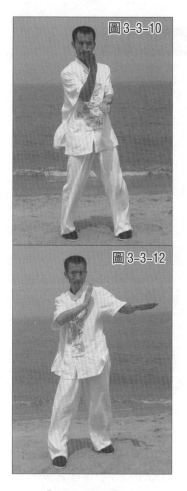

圖3-3-10

圖3-3-12

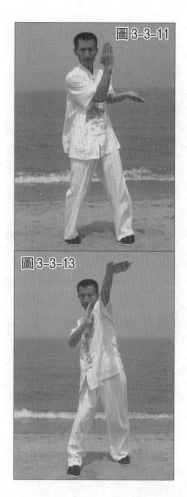

圖3-3-11

圖3-3-13

【動作要求】

我必須在對方的腿力未完全發出前便將其腿控制住，否則待對方的右腿達至最佳發力點時，我再去封擋及抄抱時就有難度了。向上掀抬其右腿要連貫、有力，動作一定要快，並由快速的前衝動作來將對方凌空拋起，整套動作一氣呵成。

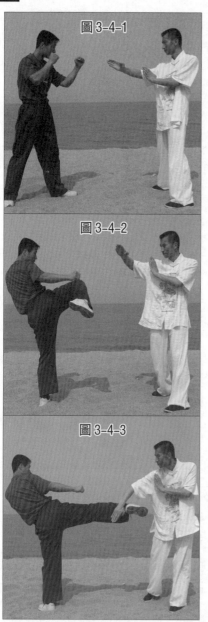

圖 3-4-1

圖 3-4-2

圖 3-4-3

戰例示範 四

削腿／拉摔

【動作要領】

我以正身馬對敵（圖 3-4-1）；

對方搶先用右正蹬腿（或橫掃踢、側踹腿）攻我中盤（圖 3-4-2）；

我在迅速向後方退步閃避的同時，立即用右前臂下端去向右側順勢削打其右腿的背側（圖 3-4-3）；

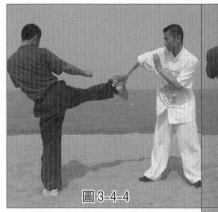

圖3-4-4

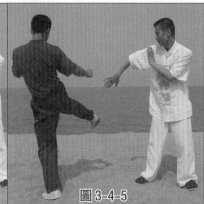

圖3-4-5

將對方的右腿攻擊力卸掉，不僅如此，我須繼續向右方用力拉拽其右腿，致使其完全失去重心平衡（圖3-4-4）；

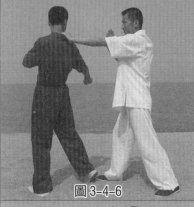

圖3-4-6

此時對方右腳落地後通常會背對著我（圖3-4-5）；

我迅速用左手去抓住其後衣領，並用力後拉（圖3-4-6）；

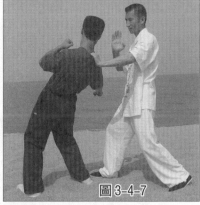

使對方失去重心而向後方倒下來（圖3-4-7）；

圖3-4-7

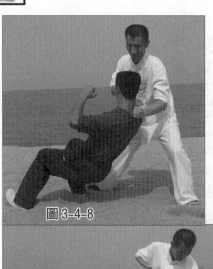

圖 3-4-8

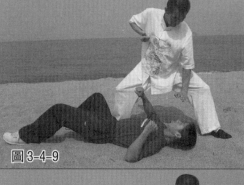

圖 3-4-9

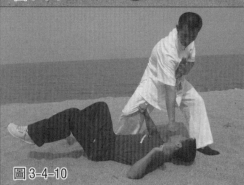

圖 3-4-10

在對方向後倒地的過程中，我仍用左手抓牢對方（圖3-4-8）；

在對方倒地的同時，我立即揮起右拳（圖3-4-9）；

最後，將右拳或右掌狠狠向下擊打其面門，將其徹底制服（圖3-4-10）。

（圖 3-4-11、12）為我右手下擋其右腿時的正面動作示範。

【動作要求】

我後閃身要快，幅度要恰到好處，以利於及時發起反擊，而且右臂削擋對手的腿要迅速、有力，並儘量向右方拉動其腿，以迫使其失去重心平衡；左手抓拉其後衣領要連貫、迅猛，整套動作一氣呵成。

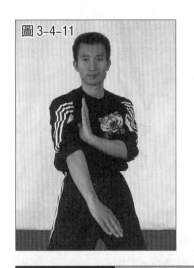

圖 3-4-11

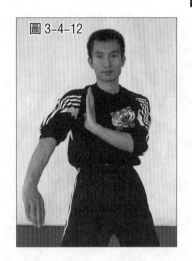

圖 3-4-12

戰例示範　五

擋腿／擊面絆腿摔

【動作要領】

我以正身馬對敵（圖 3-5-1）；

對方搶先用右橫掃踢向我中盤攻來（圖 3-5-2）；

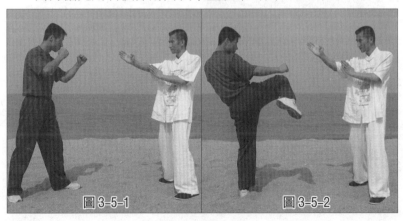

圖 3-5-1　　　　　　　　圖 3-5-2

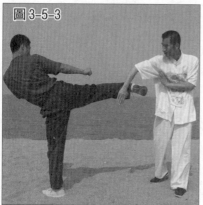

圖 3-5-3

我在迅速向後方移步閃避的同時，立即用右手向右側順勢擋向對方的右腿外側，將對方的攻擊力卸掉（圖 3-5-3）；

接下來，我繼續用右手向右側用力拽拉其右腿，迫使其失去重心平衡（圖 3-5-4）；

在對方右腿落地的瞬間，我迅速向前進右步並同時用右掌準確的擊中了對方頭部要害處（圖 3-5-5）；

隨後，我在用左手按住其方肩部的同時，迅速用右掌按住對方頸部，準備施展摔技（圖 3-5-6）；

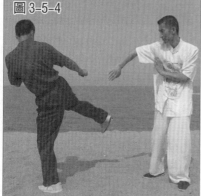

圖 3-5-4

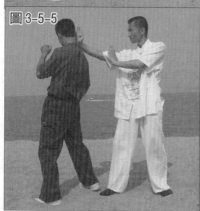

圖 3-5-5

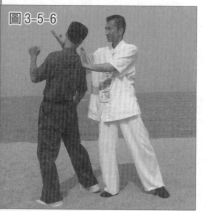

圖 3-5-6

我方右腳迅速後絆對方前腳的同時，右掌則用力向前方按其頸部，使對方失去重心而向其後方倒下去（圖3-5-7）；

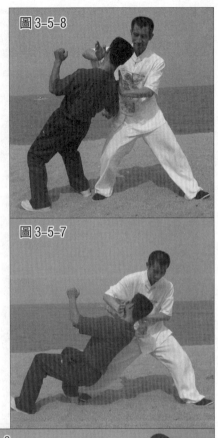

圖3-5-8

這時我仍須抓緊對方不放，準備進一步施展攻擊（圖3-5-8）；

圖3-5-7

在對方倒地後，我方順勢將右掌向下狠狠擊中其面門，將其徹底制服（圖3-5-9）。

【動作要求】

我向後閃身要快，而且後閃的同時就須用右手向右側將對方右腿削出；向前進步掌擊對方頭面部要快如閃電，右手推壓其頭頸應與右腳後絆其右腿的動作配合好，整套動作一氣呵成。

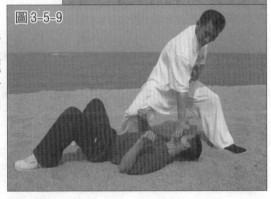

圖3-5-9

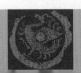

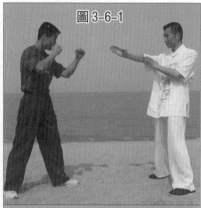

圖3-6-1

戰例示範 六

抄腿／掃踢(支撐腿)摔

【動作要領】

我以正身馬對敵（圖3-6-1）；

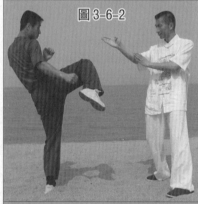

圖3-6-2

對方搶先用右橫掃腿向我中（上）盤攻來（圖3-6-2）；

我迅速以左側「鉸剪手」去封擋對方的右腿攻擊（圖3-6-3）；

接著，我在迅速將左臂向上翻轉抄抱住其右腿的同時，向前移動左腳，並準備攻出右

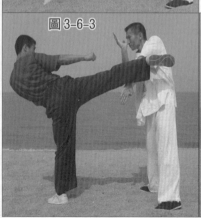

圖3-6-3

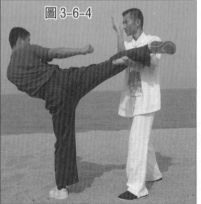

圖3-6-4

腳（圖3-6-4）。

我在用左臂猛力上抬對方右腿的同時，將右腳迅速向前方踹出，目標是對方的支撐腿之膝關節空檔處（圖3-6-5）；

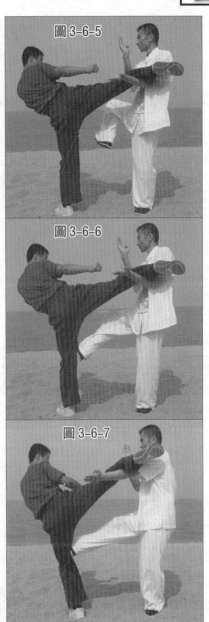

圖3-6-5

圖3-6-6

我右腳果斷踢擊對方的支撐腿的膝關節，破壞對方的下肢戰鬥武器（圖3-6-6）；

圖3-6-7

我強勁的踢擊力定會將對方凌空踢倒（圖3-6-7）；

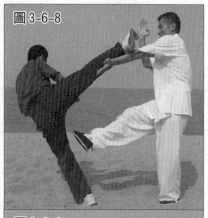

圖 3-6-8

使對方失重向後方跌出（圖 3-6-8）；

對方重重摔於地上（圖 3-6-9、10）。

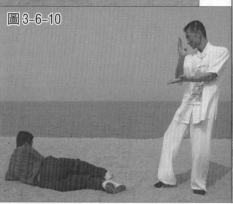

圖 3-6-9

（圖 3-6-11、12、13、14、15）為我進行抄腿、掃踢摔時的正面動作示範。

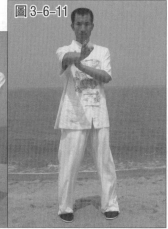

圖 3-6-11

圖 3-6-10

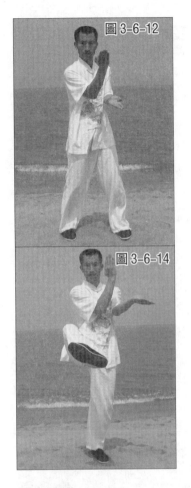

圖3-6-12

圖3-6-14

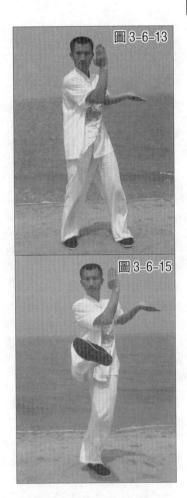

圖3-6-13

圖3-6-15

【動作要求】

我應在對方的腿力未完全發出前便需將其腿控制住，左臂向上掀抬其右腿要連貫、有力，右腳向前掃（踹）其膝關節要準確、兇猛，一招制敵（可由此徹底摧毀對方的下肢攻防武器），整套動作一氣呵成。

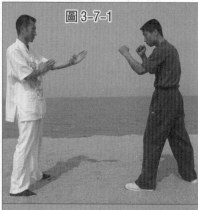

圖3-7-1

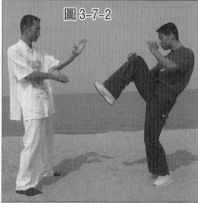

圖3-7-2

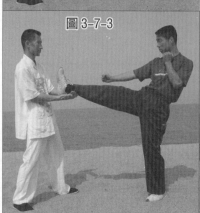

圖3-7-3

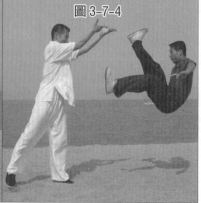

圖3-7-4

戰例示範 七

迫步掀腿摔

【動作要領】

我以正身馬對敵（圖3-7-1）；

對方搶先用右正蹬腿向我中盤攻來（圖3-7-2）；

我在迅速向後收腹進行閃避的同時，立即用雙手從下向上托（抓）住對方的右腳跟（或踝關節），使其無法將腿抽出或收回（圖3-7-3）；

接下來，我在迅速向前上步以迫使對方重心受到衝擊與破壞的同時，雙手用力向上撈

（掀）起對方的右
腳（圖 3-7-4）；

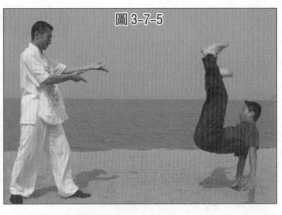

圖 3-7-5

使對方因為重
心不穩或「根節」
失去控制而向後、
向上騰空跌出（圖
3-7-5）。

（圖 3-7-6、
7、8）為我托掀對方右腿時的正面手型示範。

【動作要求】

本招法必須經過認真練習與刻苦磨練方可運用自如，
一旦能熟練運用，將會是一記致命狠招。因為你完全可以
將對方向後摔得昏迷過去，所以我雙手抓撈對方右腿時要
準確、快速；上掀要及時、有力，並必須與下肢向前衝擊
的動作配合好。

圖 3-7-6　　　　圖 3-7-7　　　　圖 3-7-8

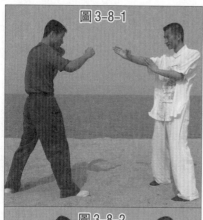

圖3-8-1

戰例示範 八

手擊面╱絆腿摔

【動作要領】

我以正身馬對敵（圖3-8-1）；

對方搶先抬用右拳攻來時（圖3-8-2）；

我可先速用右手向右（外）側格擋其右臂（圖3-8-3）；

我迅速用右手抓住對方右臂並用力回拉的同時，向前進右步並將左拳向對方面部果斷打出（圖3-8-4）；

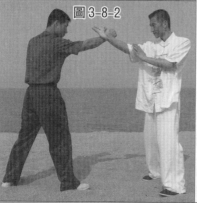

圖3-8-2

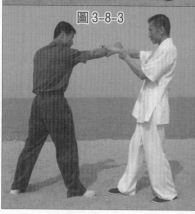

圖3-8-3

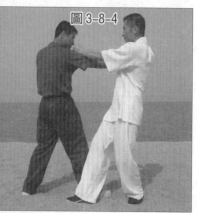

圖3-8-4

我左拳準確地擊中了對方的面部（圖3-8-5）；

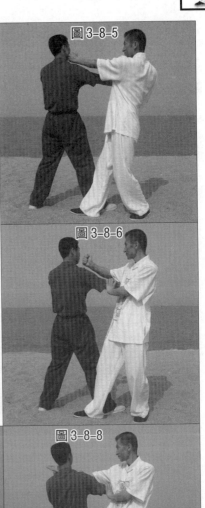

圖3-8-5

隨後，我在進右步絆住對方前腿的同時，迅速將右拳（掌）向對方面部攻出（圖3-8-6）；

我右拳狠狠擊中了對方的頭、面部要害處（圖3-8-7）；

圖3-8-6

接下來，在用右腳絆牢其前腿的同時，用右手按緊對方頸部而向左前方摔出（圖3-8-8）；

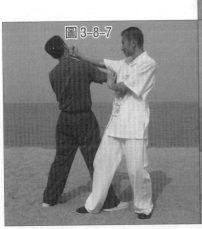

圖3-8-7

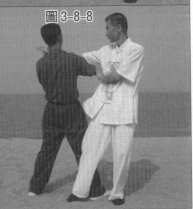

圖3-8-8

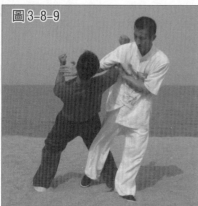

圖 3-8-9

我利用上下肢的合力將對方向左前方摔出（圖 3-8-9）；

在這裏，我猛然向左側轉腰的動作也是果斷地摔翻對手的一個關鍵因素（圖 3-8-10）；

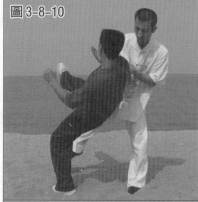

圖 3-8-10

我右腳用力後絆其腳的動作也是將對方快速摔起時的一個很重要的因素（圖 3-8-11）；

對方重重摔翻於地面上，此時我左手仍控制住其手臂（圖 3-8-12）；

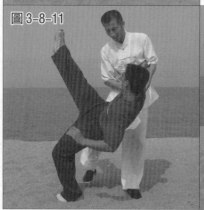

圖 3-8-11

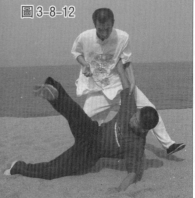

圖 3-8-12

最後，我以右拳或右掌向下狠擊對方面部要害，徹底將其制服（圖3-8-13）。

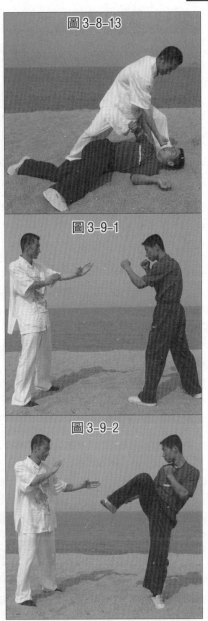

圖3-8-13

【動作要求】

我右手外擋對手臂與左拳擊面要緊湊、果斷、迅猛；進右步絆敵腿要及時、有力，並須與右拳上的打擊動作配合好。具體在實戰中，我方也可以僅是在「右手擋臂與左拳擊面」後再進右步向前攻出右拳（而不用摔倒對手），因為這樣可更加乾脆俐索，並可足以制服對手。

戰例示範　九

圖3-9-1

拉腿摔

【動作要領】

我以正身馬對敵（圖3-9-1）；

對方搶先抬起右腿以「側踹腿」（或正蹬腿）向我中盤攻來（圖3-9-2）；

圖3-9-2

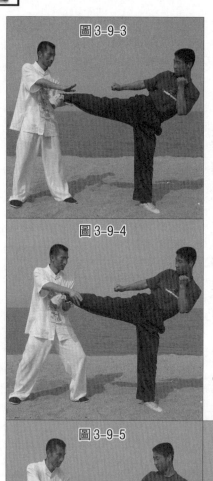

圖3-9-3

圖3-9-4

　　我先迅速後閃（或側閃）以避過其踢擊的鋒芒，同時伸出雙手準備抓扣其右腳（圖3-9-3）；

　　立即用雙手分別由上、下扣握住對方右腳（或踝關節），從而將其右腿牢牢控制住（圖3-9-4）；

　　接下來，我在迅速向右後方轉體並向後方撤右步的同時，借轉體與撤步之慣性而用雙手猛力向後方拉動對方的右腿（圖3-9-5）；

　　迫使對方因失去重心平衡而向我的右後方跌出（圖3-9-6）；

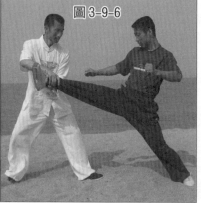

圖3-9-5　　　　　　圖3-9-6

我牽拉對方右腿的動作要快，使其根本無法脫身（圖3-9-7）；

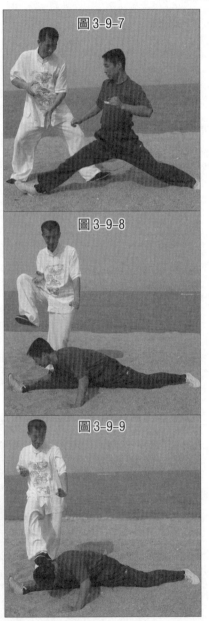

圖3-9-7

使對方快速摔跌於我右後方，此時我立即抬起右腳準備進行決定性打擊（圖3-9-8）；

圖3-9-8

右腳狠狠踹向對方面部或頭部要害處，將其徹底制服（圖3-9-9）。

圖3-9-9

【動作要求】

我向後撤步（或側閃）與雙手抓扣對手右腳的動作應同步進行，向後拉（牽）其右腿要連貫、有力，不可脫節，整套動作乾淨俐索。

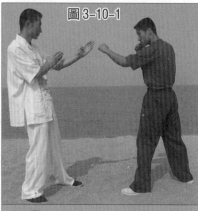

圖 3-10-1

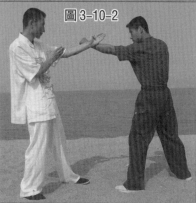

圖 3-10-2

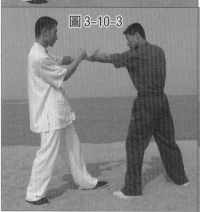

圖 3-10-3

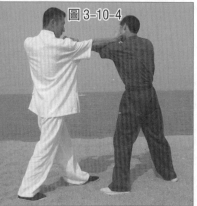

圖 3-10-4

戰例示範 十

擊面／勾腿摔

【動作要領】

我以左前鋒樁對敵（圖
3-10-1）；

對方搶先用左拳攻來（圖
3-10-2）；

我速用左手向左側格擋對
方左腕背部（圖3-10-3）；

我在左手迅速回拉對方左
臂的同時，果斷地將右拳擊向
對方面部（圖3-10-4）；

我在左手繼續回拉對方左
臂的同時，順勢用右手向後拉
住其頸部（圖 3-10-5）；

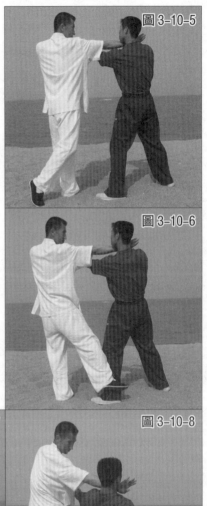

圖 3-10-5

在右手用力回拉對方頭部
以破壞其重心的同時，立即將
右腳向前勾掃對方的前腿之踝
關節處（圖 3-10-6）；

圖 3-10-6

使對方倒向我右側（圖
3-10-7）；

在對方倒地的同時，我仍
須控制住他（圖 3-10-8）；

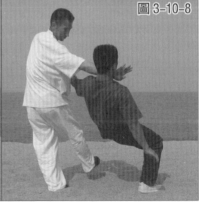

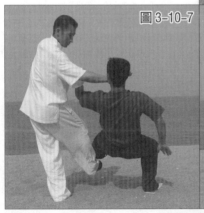

圖 3-10-7

圖 3-10-8

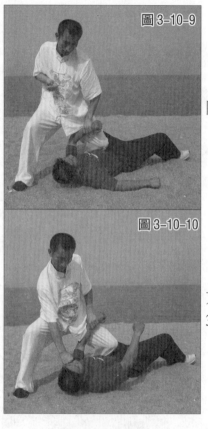

圖3-10-9

並用左膝向下壓住對方，防止其脫身（圖3-10-9）；

圖3-10-10

最後，將右拳狠狠擊向對方面部，予以致命重創（圖3-10-10）。

【動作要求】

手腳動作要協調，勾掃對方下盤時，我的重心也要穩固，全套動作要流暢、乾脆，迅猛，制敵於瞬間。

詠春拳擒拿絕技

　　一提到擒拿，人們的第一印象可能就是「狠」，詠春拳中的擒拿雖然同樣具有狠辣的特點，但是比較之下，它顯得要更科學以及更省力。在詠春拳的實際搏擊中，雖然手法與腳法的打擊運用占了相當大的比例，但其擒拿與摔技也毫不遜色，由於它同樣具有極強的技巧性，所以，也同樣具有省力及高效、兇悍的特點，正因為它的技巧性極強，所以實用價值極高，對拳腳打擊技術也是一種有效的補充。

　　詠春拳的擒拿同樣極少單獨運用，通常是拿中有打、打中有拿、摔拿結合，以此種全方位的「立體式」打法來快速、有效地制服對手。

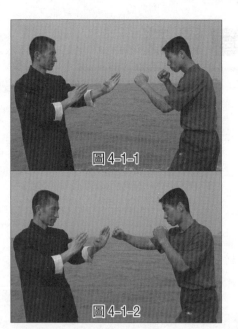

圖4-1-1

圖4-1-2

戰例示範　一

鎖臂擊面

【動作要領】

　　我以左前鋒樁對敵（圖4-1-1）；

　　對方搶先用右拳向我上盤攻來（圖4-1-2）；

我迅速用右手向外側擋開對方攻來的右拳（圖4-1-3）；

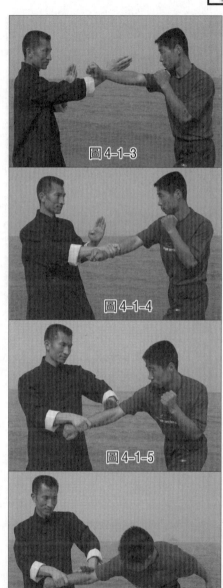

圖4-1-3

我順勢用右手反抓其右腕，並向右後方快速牽拉（圖4-1-4）；

圖4-1-4

接下來，立即將左掌向下拍擊對方的右肘關節背側（圖4-1-5）；

圖4-1-5

使對方因右肘受到猛烈攻擊而彎下腰來（圖4-1-6）；

圖4-1-6

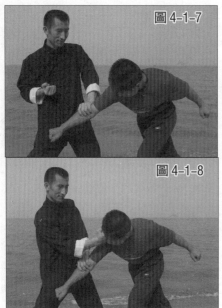

圖 4-1-7

隨後，我迅速用左手扣緊對方右肘（或右臂），並將右拳向其面部閃電般地攻出（圖4-1-7）；

圖 4-1-8

我的右短拳於瞬間狠狠擊中了對方的面部要害處，一擊制敵（圖4-1-8）。

【動作要求】

我右手外擋對手右臂要快，後拉有力、並應與左掌狠拍對手右肘的動作配合好，右拳擊打其面部要連貫、迅猛、有力，整套動作一氣呵成。

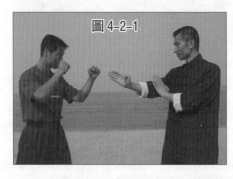

圖 4-2-1

戰例示範 二

交叉鎖臂拿法

【動作要領】

我以右前鋒樁對敵（圖4-2-1）；

我搶先攻出右拳，對方必會用右手外擋我右前臂（圖4-2-2）；

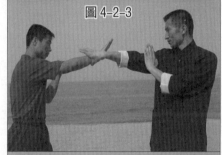

圖4-2-2

我可順勢用右手反抓其右腕（圖4-2-3）；

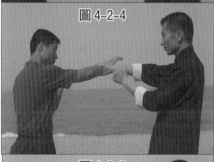

圖4-2-3

我在用右手向右後方快速牽拉其右腕的同時，立即向其方面部攻出左沖拳（圖4-2-4）；

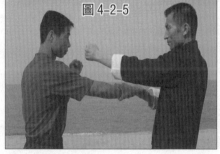

圖4-2-4

我的左拳應沿「直線」閃電般地向前方攻出（圖4-2-5）；

圖4-2-5

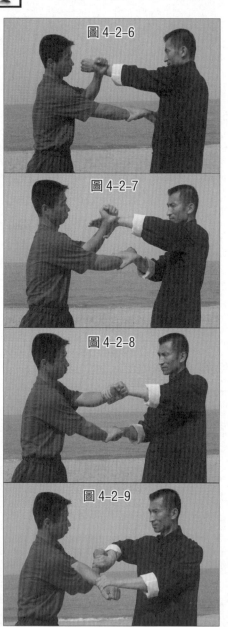

圖4-2-6

圖4-2-7

圖4-2-8

圖4-2-9

此時，對手通常會用左手來格擋我左拳（圖4-2-6）；

我則順勢用左手反抓對方左手腕（圖4-2-7）；

接下來，我左手向左下方快速折壓其左臂，而我右手則用力向上提拉其右臂（圖4-2-8）；

使對方的雙臂有一個上下交錯相磕的動作，也就是讓其雙臂去相互打痛自己（圖4-2-9）；

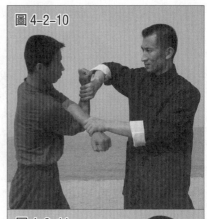

圖 4-2-10

隨後，我繼續用右手向上、並向左側提拉其右臂，而左手則抓牢其左臂並向自己右下方用力推拉，迫使其失去重心平衡（圖 4-2-10）；

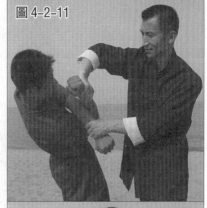

圖 4-2-11

我快速的摔拉動作會使對方凌空摔向其右側（圖 4-2-11）；

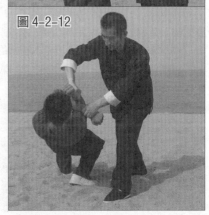

圖 4-2-12

在對方倒地的同時，我仍用雙手牢牢控制住或鎖制住其手臂（圖 4-2-12）。

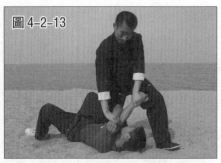

圖 4-2-13

將對方牢牢鎖制於地面
上，其中亦包括右膝的向下
跪壓動作（圖 4-2-13）。

【動作要求】

我雙手擋、抓、擰、拉對方雙臂的動作要快而連貫，
磕臂擒拿要迅猛、有力；雙臂交叉扭鎖動作要乾脆，要
「以快打快」來防止其起腳反擊，整套動作一氣呵成。

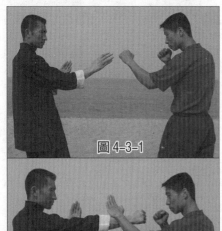

圖 4-3-1

圖 4-3-2

戰例示範 三

擊面按臂（摔）

【動作要領】

我以右前鋒樁對敵（圖
4-3-1）；

我搶先用右拳攻向對方
上盤，此時對方用其左手向
內側拍擋我右手腕（圖 4-
3-2）；

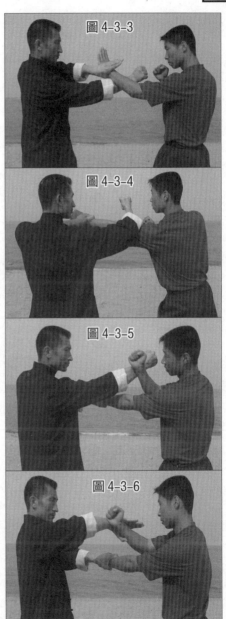

圖 4-3-3

圖 4-3-4

圖 4-3-5

圖 4-3-6

我迅速將左手從右臂上側前伸，去抓握對方左手腕（圖 4-3-3）；

我用左手抓牢對方左手腕後用力後拉，右掛捶則閃電般地攻向其面部要害處（圖 4-3-4）；

若對方反應敏捷的話，必會用其右手外擋我右拳的背側，對我的右拳攻擊進行有效地攔截（圖 4-3-5）；

這時我可迅速用右手順勢抓牢對方的右手腕（圖 4-3-6）；

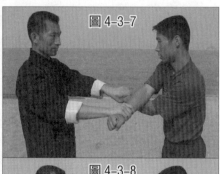

圖4-3-7

接下來，我用右手向右
下側折壓對方右腕（圖4-
3-7）；

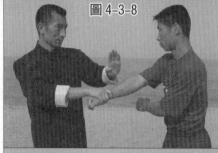

圖4-3-8

隨後，在向右側快速轉
體的同時，將左掌向對方右
肘背側果斷拍出（圖4-3-
8）；

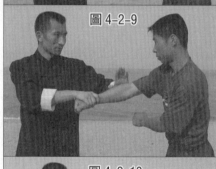

圖4-2-9

我左手的突然拍擊動作
對其形成了嚴重威脅（圖
4-3-9）；

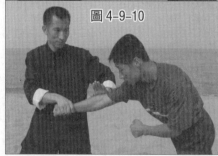

圖4-9-10

從而將對方按向地面
（圖4-3-10）；

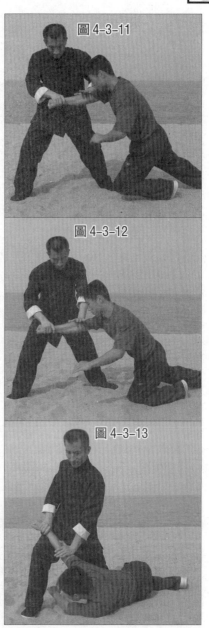

圖4-3-11

圖4-3-12

圖4-3-13

在對方倒地的過程中，我仍牢牢地控制住他（圖4-3-11）；

將對方狠狠控制於地面上，形成有效的「鎖臂擒拿」動作（圖4-3-12、13）。

【動作要求】

我左手從上反抓對手左手腕要快速、準確，右掛捶擊面要果斷、兇狠；右手反拉其右臂突然、有力，左手向下拍壓其右肘連貫、迅猛，整套動作要短脆、乾淨俐索，不可拖泥帶水，環環相扣，使其根本無法逃脫。

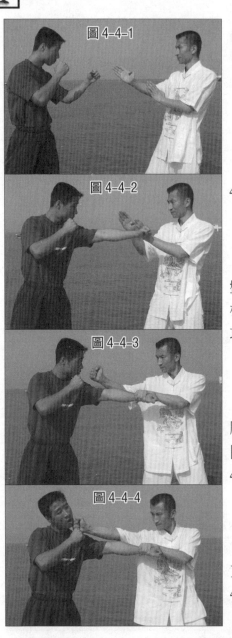

圖 4-4-1

圖 4-4-2

圖 4-4-3

圖 4-4-4

戰 例 示 範 〔四〕

擊面砸肘

【動作要領】

我以右前鋒樁對敵（圖
4-4-1）；

對手搶先用左拳向我上
盤攻來，我速用左手向左側
格擋其左手腕外側，將其的
攻擊力卸掉（圖4-4-2）；

我迅速將左手內轉而去
順勢抓握住對方的左手腕，
同時向其面部攻出右拳（圖
4-4-3）；

我右拳狠狠地擊中了對
方的頭面部致命處（圖4-
4-4）；

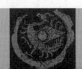

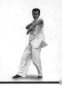

接下來，我在繼續用左手用力後拉對方左臂的同時，向上揮起右肘準備下砸擊其左肘關節（圖4-4-5）；

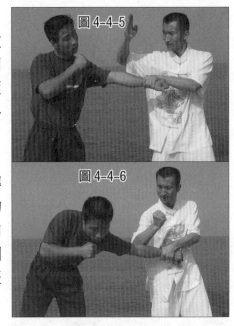

我在左手將其左臂擰轉為肘尖向上（肘心向下）的同時，將右肘向下狠狠砸向其左肘關節的背側，使其因右肘關節劇痛難忍而屈服（圖4-4-6）。

【動作要求】

我左手外擋對方左拳攻擊要快速、及時，左手順勢抓拉其左臂要連貫、有力，右拳擊面準確、兇狠，右肘或右前臂下砸其左肘要迅猛，整套動作一氣呵成。

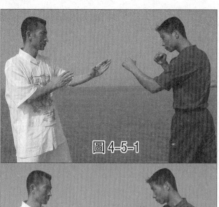

圖4-5-1

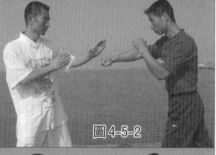

圖4-5-2

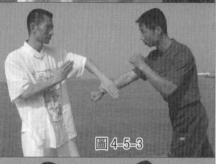

圖4-5-3

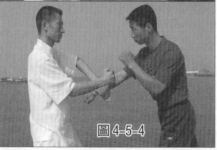

圖4-5-4

戰例示範　五

擊胸別臂

【動作要領】

我以左前鋒樁對敵（圖4-5-1）；

對方搶先用右拳攻向我中盤（圖4-5-2）；

我迅速用左手向下、向外削擋對方的右臂內側，將其攻擊力卸掉（圖4-5-3）；

我在左手繼續向下削擋對方右臂的同時，右沖拳也快速向前攻出（圖4-5-4）；

我既快又狠的右沖拳剛好準確地擊中了對方的心窩致命處，徹底消除對方的戰鬥力（圖4-5-5）；

接下來，我迅速用左手抓牢對方的右手腕，並速向左側轉體，準備用右臂去向上挑打其右肘關節（圖4-5-6）；

我借轉體之力，將右臂果斷向上狠挑對方的右肘關節，也就是用自己的右肘關節去挑打對方的右肘關節（圖4-5-7）；

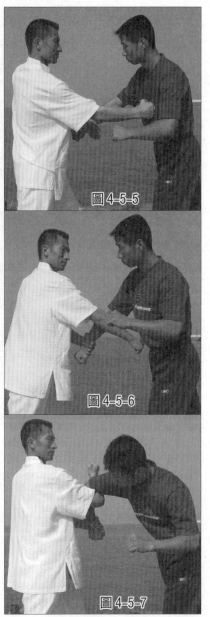

圖4-5-5

圖4-5-6

圖4-5-7

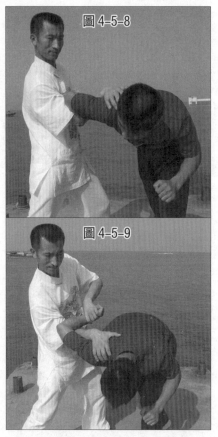

圖4-5-8

圖4-5-9

　　隨後，我迅速向右後方轉體，並充分借助轉體之勢將對方右臂鎖牢於其背後（圖4-5-8）；

　　我將對方徹底制服（圖4-5-9）。

【動作要求】

　　我左手下擋對方右拳攻擊要快速、及時，我右拳必須同步去狠擊對方胸部；右臂向上挑打其右肘要果斷、有力，整套動作於瞬間完成。

戰例示範 六

擊面鎖臂

【動作要領】

我以右前鋒椿對敵
（圖4-6-1）；

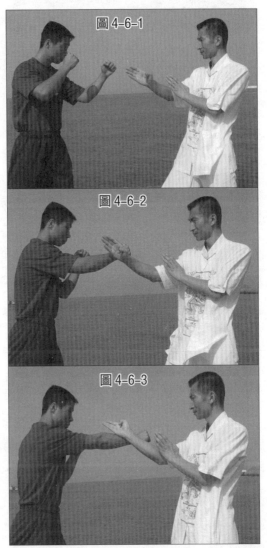

圖4-6-1

圖4-6-2

圖4-6-3

對方搶先用右拳向
我方上盤攻來（圖4-
6-2）；

我速用右攤手向右
側進行格擋，將對方的
攻擊力卸掉（圖4-6-
3）；

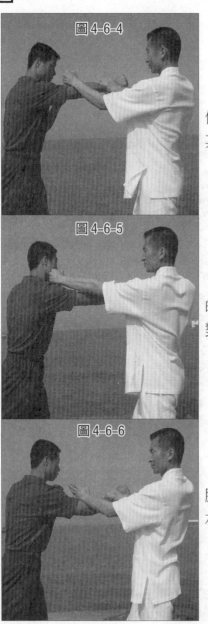

圖4-6-4

我迅速將右手內轉而抓握住對方的右腕，同時將左拳向其面部攻出（圖4-6-4）；

圖4-6-5

我在右手用力後拉其右臂的同時，左拳也準確地擊中了對方面部（圖4-6-5）；

圖4-6-6

我右手握牢對方的右手腕，而左手則用力快速下拍其右肘彎，從而迫使其右臂彎曲（圖4-6-6）；

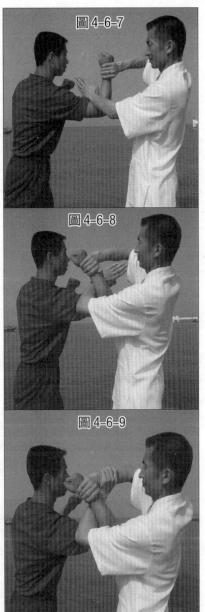

圖4-6-7

我右手快速用力向前推壓
對方右手，使其右臂再度彎曲
（圖4-6-7）；

圖4-6-8

接下來，我立即將左手從
對方的右前臂內側繞過，並從
下而上地去抓握自己的右手腕
（圖4-6-8）；

圖4-6-9

我左手必須抓牢自己的右
手腕，此時我雙臂亦剛好可以
鎖緊對方的右前臂（圖4-6-
9）；

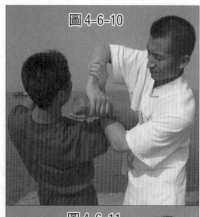

圖4-6-10

我快速向前貼緊對方，並使雙臂同時用力向前下方鎖壓對方的右臂（圖4-6-10）；

迫使對方因右臂劇痛難忍而倒向其右側或後方（圖4-6-11）；

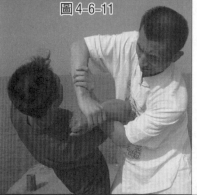

圖4-6-11

而且在對方倒地後我仍牢牢將其鎖緊或控制住，而且此時右膝可配合去向下跪壓對方身體，直至將其徹底制服為止（圖6-12）。

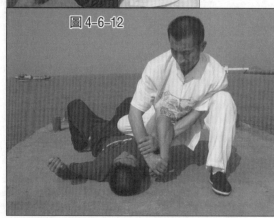

圖4-6-12

【動作要求】

我右攤手外擋對方右拳攻擊要快速、準確，左拳狠擊對手面門與右手後拉其右臂同步進行；左手下擊對方右肘關節要迅猛，右手向前推壓其右前臂要連貫，並應與左手下擊其右肘的動作配合好，整套動作一氣呵成。

戰例示範　七

鎖臂踹腿

【動作要領】

我自然站立，對方搶先用左手抓住我右肩或右衣領（圖4-7-1）；

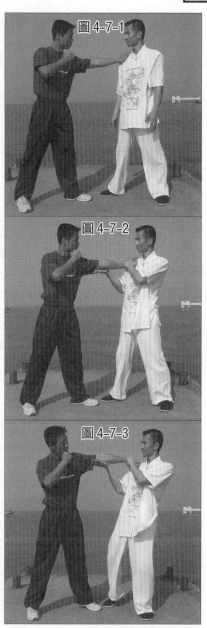

圖4-7-1

圖4-7-2

圖4-7-3

我發起反擊時，迅速用左手向下按住對方的左手，而右手則同時立即由下向上去托擊其右肘下側，從而將其左臂牢牢控制住（圖4-7-2）；

我右手繼續用力向上托擊對方肘部，使其劇痛難忍（圖4-7-3）；

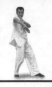

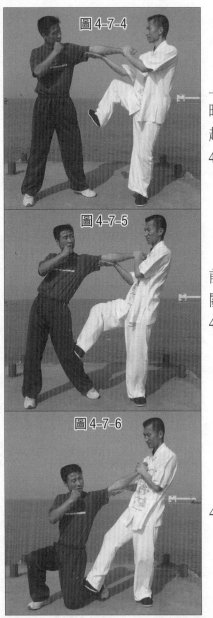

圖4-7-4

圖4-7-5

圖4-7-6

為了最終制服對方，我在上肢繼續攻擊對方肘關節的同時，迅速將左腳向前進步，抬起右腳並迅速向前踹出（圖4-7-4）；

我右腳（以腳底）狠狠向前踹出，目標是對方的前腿膝關節或前腿脛骨要害處（圖4-7-5）；

一腳將對方踹倒在地（圖4-7-6）；

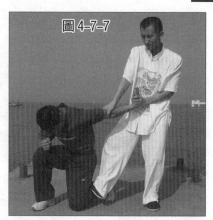

圖4-7-7

在其跪倒在地後，我順勢用雙手猛力扭鎖其腕關節或手臂，徹底將其制服（圖4-7-7）。

【動作要求】

我是雙手同時去拍壓與托擊對方的左肘關節，以增加其防禦的難度。右手向上的托擊動作要快速、強猛，最大限度地挫傷對方的左肘關節，這樣即使其將左臂掙脫出來後也已經喪失戰鬥力了。我的右腳前踹動作要果斷、乾脆、兇猛，不可脫節，整套動作於瞬間完成。

戰例示範　八

別臂肘擊（面部）

【動作要領】

我以右前鋒椿對敵（圖4-8-1）；

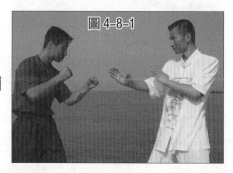

圖4-8-1

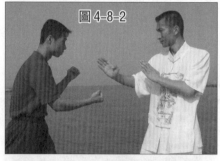

對方搶先用右拳攻向我中盤（圖4-8-2）；

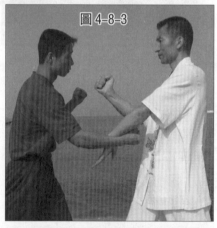

我速用左手向下削擋對方右臂內側，化解其攻擊，同時迅速將右拳攻向其面部（圖4-8-3）；

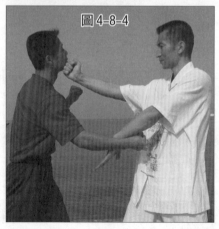

我的右沖拳狠狠擊中了對方面門空檔處，徹底消除對方的戰鬥力（圖 4-8-4）；

接下來，我迅速用左手貼住對方的右臂而向外、向上纏抱其臂（圖4-8-5）；

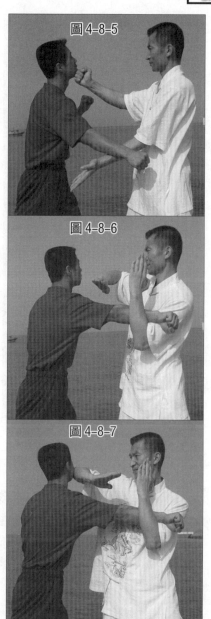

使我左臂從外向內側抱牢對方右臂，同時也快速向其面部攻出右橫擊肘（圖4-8-6）；

我右橫擊肘狠狠地擊中了對方的左側太陽穴或下巴等要害處，予其以致命重創（圖4-8-7）；

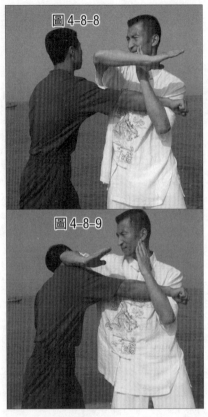

圖4-8-8

為了最終制服對手，再迅
速將右肘揮起，準備向前方撞
出（圖4-8-8）；

圖4-8-9

我右肘向前重重擊中了對
方右側太陽穴或面部，將其擊
昏或擊倒在地（圖4-8-9）。

【動作要求】

我左手下擋對方右拳攻擊的動作要快速、及時，右拳
需同步狠擊其面部；左臂由下向上擒鎖對方右臂要連貫、
有力，右肘橫擊其面部要兇狠、迅猛，右後撞肘連續重擊
其頭部要連貫、緊湊，整套動作應於瞬間完成。

踹腿掌擊／肘擊／鎖臂

【動作要領】

我以正身馬對敵（圖4-9-1）；

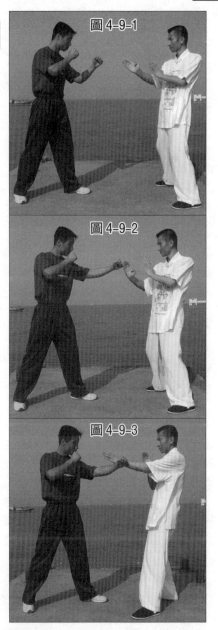

圖4-9-1

圖4-9-2

圖4-9-3

對方搶先用左拳向我方頭部攻來（圖4-9-2）；

我速用左手向外（左）側進行格擋，將對方的攻擊破壞掉（圖4-9-3）；

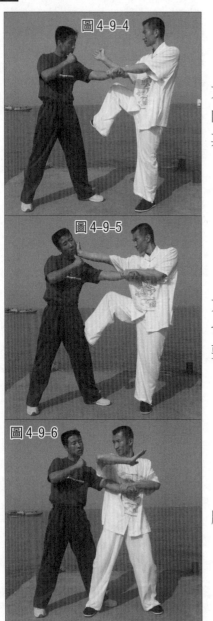

圖4-9-4

我左手迅速內轉而抓牢對方左手腕，並用力後拉，同時向前方抬起右腳，準備去攻擊其下盤空檔處（圖4-9-4）；

圖4-9-5

我在右腳向下快速踹中對方左腿後側膝窩的同時，右掌也同時閃電般地擊中了其頭部要害處（圖4-9-5）；

圖4-9-6

我右腳迅速前落，並揮右肘向前攻出（圖4-9-6）；

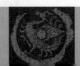

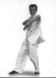

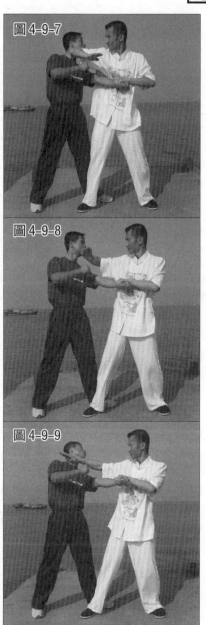

圖4-9-7

我將早已揮起的右肘狠狠向前撞向對方的頭面部或頸部等致命處（圖4-9-7）；

圖4-9-8

接著，再將右掌刀向正前方迅速斬出，目標是對方喉頸或頭面部要害處（圖4-9-8）；

圖4-9-9

我右掌刀準確地劈中了對方喉頸部（圖4-9-9）；

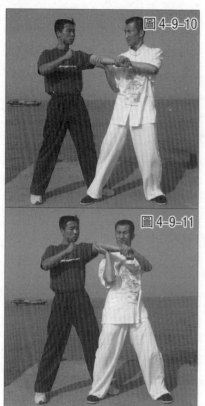

圖4-9-10

為了最終制服對手，可再用左手向下折壓其左腕的同時，將右手猛力向上托擊對方的左肘關節下側（圖4-9-10）；

圖4-9-11

也就是由猛力擒鎖對方右臂與右肘的動作來迫使其屈服（圖4-9-11）。

【動作要求】

我左手外擋對方左拳攻擊的動作要快速、及時；右腳前踹攻擊與右掌前擊要連貫、兇狠；右肘後撞與右手刀後斬其喉部要準確、連貫、有力，整套動作一氣呵成，制敵於瞬間。

戰例示範 十

擊面／別臂／連環拳擊面

【動作要領】

我以左前鋒樁對敵
（圖 4-10-1）；

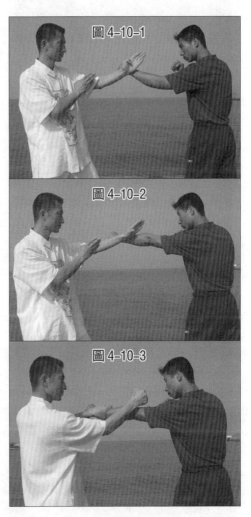

圖 4-10-1

圖 4-10-2

圖 4-10-3

對方搶先用右拳攻向
我頭部，我速用左手向外
側進行格擋，將其攻擊破
壞掉（圖 14-10-2）；

接下來，我在左腳迅
速向前進步的同時，立即
將右拳向前攻出（圖 4-
10-3）；

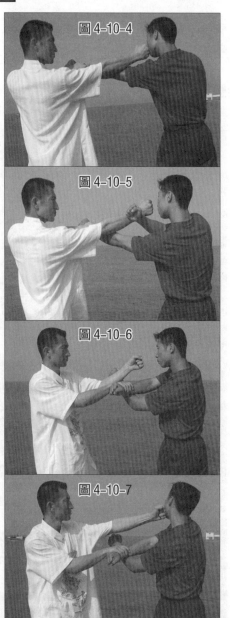

圖4-10-4

圖4-10-5

圖4-10-6

圖4-10-7

我右拳狠狠擊中了對方的面部要害處（圖4-10-4）；

如果此時對方反應較快，會用其右手外擋我右拳背側（圖4-10-5）；

我則在右手順勢抓牢對方右腕並用力回拉的同時，迅速向前攻出左拳（圖4-10-6）；

我左拳閃電般地擊中了對方的上盤要害處（圖4-10-7）；

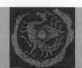

接下來，我右手將對方的右拳推向其身體，並可同時用右手指抓牢對方的衣服，也就是形成穩固的「一伏二」態勢（圖4-10-8）；

圖4-10-8

隨後，我猛然打出的左沖拳又準確地擊中了對方的面部要害處（圖4-10-9）；

圖4-10-9

我再次將左手收回蓄力（圖4-10-10）；

圖4-10-10

然後，是一記更為強悍、兇狠的左沖拳重擊，目標仍是對方頭面部要害處（圖4-10-11）；

圖4-10-11

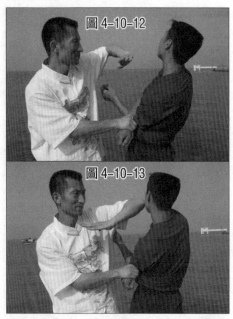

圖4-10-12

為了最終制服對手，我再連續向前揮出左肘（圖4-10-12）；

圖4-10-13

以堅硬的左肘尖狠狠擊中了對方的右側太陽穴這一薄弱處，使其昏倒在地（圖4-10-13）

【動作要求】

我左手外擋對方在右拳攻擊的動作要快速，「右拳擊面」反擊要連貫、有力，右手抓拉其右臂要迅猛，左拳連續重擊其方面部要兇狠、及時，最後的左肘擊打頭部要緊湊、強勁，制敵於瞬間。

有關詠春拳中的擒摔方法就講到這裏，當然本門中的實用擒摔技巧尚不止這些，所以還希望廣大練習者能舉一反三，由此變化出更多、更加適合自己打法和特點的「狠」招來。

詠春拳答疑

　　自從前兩冊詠春拳專著出版後，筆者收到了國內外許多詠春拳愛好者們的來信，首先我對大家的信任與關愛表示衷心的感謝，但如果一一回信也不現實，所以，現僅將其中具最有代表性的問題集中進行答覆。當然，問題難以概全，不妥之處，還望大家見諒。

答　疑　一

山東濟南讀者方塂、香港讀者郝建業問：

　　聽說詠春拳並非只有三套徒手套路，而且還有「伏虎拳」、「佛掌」及「雙刀」（非八斬刀）等內容，是不是真的？

　　答：

　　首先我要告訴大家，詠春拳分為很多個流派，比如現在有香港流派、廣東佛山流派及廣州詠春拳等，而且大家的風格又大不相同。事實上光在名稱上，除了詠春拳外，還有詠春拳、永春拳的叫法。當然，這不屬於本書的探討範圍之內。

　　根據筆者所瞭解，由葉問宗師傳到香港的詠春拳就只有三個徒手套路，另加一套樁法，以及一套棍法與一套刀法。至於「伏虎拳」、「佛掌」等內容可能在其他流派中有，但在香港流傳的詠春拳中是絕對沒有這些內容的，不過多學一些技術與瞭解多一些風格是沒有壞處的，因為這可加深你對詠春拳的深入瞭解。

答　疑　二

廣東汕頭讀者馬強、深圳讀者孫海東問：

詠春拳在街頭格鬥中的功能是不容置疑的，但它上了擂臺後會是怎麼樣呢？因為詠春拳講究的是短距離發力，因此一旦戴上拳套與護具，其打擊力會不會大打折扣？

答：

短距離的「寸勁」練到一定境界後，穿透護具根本沒有問題。當然戴上拳套後會影響打擊力的發揮這也是一個事實，但詠春拳的特點是「短、快、脆、狠、連」，一旦抓住有效的時機便會施展狂風掃落葉般的連環重擊，直至將對手打得倒地不起為止。

正因為詠春拳的打擊距離短，所以打擊的密度就大，頻率也會高很多，換言之，詠春拳的「快速連擊」與「追擊」也是極具威脅力的，尤其是進行擂臺搏擊時，對手的閃避範圍本來就相當有限，若恰好碰到這種擅長「粘住」對手狠打的詠春拳打法，他就只有疲於奔命了。況且，擂臺搏擊會記點數，所以得點越多就越易取勝。

雖然穿上了護具會影響拳力的發揮，但我們在得點上卻會占絕對優勢，再者，詠春拳也不乏致命狠招，只要把握住了有利的時機，重擊對手根本沒有問題。

也可以這樣說，正因為詠春拳有自己一套獨特的科學、先進的技術體系來彌補自身的缺點，所以，詠春拳才能在競爭越來越激烈的世界武壇中越來越受歡迎，反響越來越大。

　　前幾年在美國的一位詠春習者就公開挑戰世界最強格鬥術「巴西格雷西柔術」家族中的一位悍將，結果以對方沒有任何反應而不了了之。

　　當然，儘管詠春拳擁有進行擂臺搏擊的一些優點與技術特長，但如想穩操勝券，還需要吸取與借鑒一些現代搏擊的訓練方法來不斷地強化與完善自己，詠春拳如何具體借鑒新的訓練方法以後會陸續講到。

答　疑　三

河北唐山讀者王松、安徽合肥讀者宋志斌問：

　　聽說詠春拳中的「膀手」是一種主力防禦技巧，但我怎麼用不上呢？而「拍手」與「攤手」等防禦手法卻是一學就用得上，我該怎樣來改進「膀手」呢？

答：

　　事實上「膀手」在練習時的難度要大過「拍手」與「攤手」，因為「拍手」與「攤手」本身就容易操作很多，正因為這兩種防禦技巧的動作簡捷，所以在運用時也就省時、省力。比較之下，運用「膀手」時就要花去相對較長的時間。

　　值得注意的是，「膀手」的技術結構雖然略為複雜一些，但它的獨特的技術結構卻形成了其不可替代的作用，而且實際上它本身也沒有人們想像中的那麼費力，因為它本身也是一個「旋轉」的向外格擋出去的動作，而非直接的外擋動作，換言之，「膀手」也是一個極為省力的技術，舉例來講，當幾個人要搬動一塊幾千斤重的石頭時，

可能要花費很大的力氣，但你將它放在幾根圓木上，然後將之向前推動時，就會感覺到省力許多。

因為圓木的滾動過程實際上也就是一個「旋轉的卸力過程」。所以，一旦明白了「膀手」的用力方式和要訣後，便會感覺到原來「膀手」也包含了極為深刻的技擊原理。可以這樣說，你只要加強練習，「膀手」自會熟能生巧，也只有使它與「拍手」、「攤手」進行有機的結合，才可構成詠春拳密不透風的嚴密防護體系。

答　疑　四

遼寧大連讀者宋煦軍、陝西延安讀者林虎、山東青島讀者王國林問：

是不是詠春拳中沒有專門的步法練習，為什麼我在出拳時老是有搆不著對手的感覺？

答：

詠春拳本身是一種極為完整的武學體系，所以它不可能沒有步法練習，當然由於有些 春師傅的教學側重點不同，所以他們教出來的拳術風格也會不同，比如有些師傅注重套路的教學，而有些師傅則注重技擊的教學。而凡注重技擊者無不重視步法的訓練與運用，因為武術界中有句諺語叫「步不快，則拳慢」，如果你的步法練的不好而不夠快的話，就算你的拳頭上的打擊力有千斤也沒有用，因為對手不會站在原地任你去打的。

關於詠春拳的步法訓練，筆者在第一冊詠春拳專著《詠春拳速成搏擊術訓練》中已有講述，不過在接下來的

第 4 冊中還會講解專門的訓練方法「詠春拳迫步連環攻擊法」，也就是專門講述如何將步法與攻擊技術融為一體地去訓練與應用。

至於自己的拳頭為什麼老是打不中對手，將涉及到很多方面的內容與因素，例如，因距離太遠而打不到，或是沒有把握住最佳時機而使打擊落空，或者是打擊的角度不正確而落空等等。這一切都需要廣大練習者自己多去體會和實踐，在不斷的實踐和反覆練習中來總結屬於自己的經驗及心得。

答　疑　五

廣西梧州讀者李鈺、湖北武漢讀者馬光明問：

練詠春拳要不要打掛式沙包，如果不打掛式沙包會不會對練詠春拳有很大的影響，因為我沒有地方掛沙包，所以沒有條件去進行這種訓練，請問如何解決這方面的問題？

答：

詠春拳最大的優點就是簡單、易學及便於操作，它對場地和訓練設備的要求也算是最低的。如果實在沒有地方掛沙包進行訓練，那麼也可以擊打掛在牆上的「牆壁拳擊包」，它雖然沒有擊打懸掛式的沙包更具靈活性和機動性，但擊打「牆壁拳擊包」對發展攻擊的穿透力和滲透力方面卻是絕對不容忽視的。

所以，如果有條件最好是擊打懸掛式沙包與「牆壁拳擊包」交替進行練習，以便獲取不同的訓練效果，並從中

找到不同的感覺。如果沒有條件掛起沙包來進行練習的話，就一定要在牆上掛上「牆壁拳擊包」進行拳面硬度和殺傷力練習，否則「練武不練功，到老一場空」，沒有強勁的殺傷威力輔佐，你的拳頭就算能擊中目標也會挫傷手指，而極難在真實的格鬥中取勝。所以在詠春拳中擊打沙包的訓練是不可替代的。

答　疑　六

新加坡讀者李劍龍、河南駐馬店讀者武君亮問：

我想親自去跟您學，不知可不可以，如果要學需具備什麼條件？

答：

由於我的工作極為繁忙，所以，如果要來跟我學習詠春拳，必須事先進行預約和提前聯繫，我好安排時間進行教學，否則恕不接待。至於學員應具備什麼條件，並沒有什麼特別要求，只要肯練與有悟性就可以了。

後　記

　　在廣大詠春拳愛好者的支援與鼓勵下，這本《詠春拳頂尖高手必修》書稿終於完成。寫作的過程雖然辛苦，但每當看到讀者一封封熱切盼望它出版的來信，我們還是決定將平生所學盡數奉獻出來。所以，接下來出版的第4本詠春拳專著將是《詠春拳秘傳狠招集粹》，主要講解詠春拳的另一高深絕技「六點半棍法」，以及「詠春拳腿功專門訓練法」、「詠春拳迫步連環攻擊法」、「泰拳克星——詠春拳」（用來克制泰拳和散打的擂臺搏擊殺招）等詠春拳向來秘不外傳的狠招。使大家能夠系統地掌握一門武學，真正實現足不出戶就可學完全套詠春拳法的目標。當然，如果大家還有什為問題，可以寫信給我們或直接與出版社進行聯絡。

　　作者通信地址：廣東省珠海市拱北郵政信箱208號
　　　　郵　編：519020
　　作者聯絡（培訓）電話：0756-6668897
　　作者郵箱：weijkd@tom.com

導引養生功

1 疏筋壯骨功+VCD
定價350元

2 導引保健功+VCD
定價350元

3 頤身九段錦+VCD
定價350元

4 九九還童功+VCD
定價350元

5 舒心平血功+VCD
定價350元

6 益氣養肺功+VCD
定價350元

7 養生太極扇+VCD
定價350元

8 養生太極棒+VCD
定價350元

9 導引養生形體詩韻+VCD
定價350元

10 四十九式經絡動功+VCD
定價350元

張廣德養生著作　每冊定價350元

全系列為彩色圖解附教學光碟

輕鬆學武術

1 二十四式太極拳+VCD
定價250元

2 四十二式太極拳+VCD
定價250元

3 八式十六式太極拳+VCD
定價250元

4 三十二式太極劍+VCD
定價250元

5 四十二式太極劍+VCD
定價250元

6 二十八式木蘭拳+VCD
定價250元

7 三十八式木蘭扇+VCD
定價250元

8 四十八式太極劍+VCD
定價250元

彩色圖解太極武術

1 太極功夫扇

定價220元

2 武當太極劍

定價220元

3 楊式太極劍

定價220元

4 楊式太極刀

定價220元

5 二十四式太極拳＋VCD

定價350元

6 三十二式太極劍＋VCD

定價350元

7 四十二式太極劍＋VCD

定價350元

8 四十二式太極拳＋VCD

定價350元

9 楊式十八式太極劍

定價350元

10 楊氏二十八式太極拳＋VCD

定價350元

11 楊式太極拳四十式＋VCD

定價350元

12 陳式太極拳五十六式＋VCD

定價350元

13 吳式太極拳五十六式＋VCD

定價350元

14 精簡陳式太極拳八式十六式

定價220元

15 精簡吳式太極拳三十六式 拳架·推手

定價220元

16 夕陽美功夫扇

定價220元

17 綜合四十八式太極拳＋VCD

定價350元

18 三十二式太極拳 四段

定價220元

19 楊式三十七式太極拳＋VCD

定價350元

20 楊氏五十一式太極劍＋VCD
定價350元

21 嫡傳楊家太極拳精練二十八式

定價220元

22 嫡傳楊家太極劍五十一式

定價220元

23 嫡傳楊家太極刀十三式
定價220元

醫療養生氣功

定價250元

2
中國氣功圖譜

定價250元

3
少林醫療氣功精粹

定價250元

4
龍形實用氣功

定價220元

5
魚戲增視強身氣功

定價220元

7
道家玄北氣功

定價200元

仙家秘傳祛病功

定價160元

9
少林十大健身功

少林十大健身功

定價180元

10
中國自控氣功

定價250元

11
醫療防癌氣功

定價250元

12
醫療強身氣功

定價250元

13
醫療點穴氣功

定價250元

中國八卦如意功

定價180元

15
正宗馬禮堂養氣功

正宗馬禮堂養氣功

定價420元

16
秘傳道家筋經內丹功

定價300元

17
三元開慧功

三元開慧功

定價250元

18
防癌治癌新氣功

防癌治癌新氣功

定價180元

19
禪定與佛家氣功修煉

定價200元

顛倒之術

定價360元

21
簡明氣功辭典

簡明氣功辭典

定價360元

22
八卦三合功

八卦三合功

定價230元

23
朱砂掌健身養生功

朱砂掌健身養生功

定價250元

24
抗老功

抗老功

定價230元

25
意氣按穴排濁自療法

意氣按穴排濁自療法

定價250元

健身祛病小功法

定價200元

28
張氏太極混元功

張氏太極混元功

定價250元

30
中國少林禪密功

中國少林禪密功

定價200元

31
郭林新氣功

郭林新氣功

定價400元

32
八卦之源與健身養生

定價280元

33
現代原始氣功

現代原始氣功1

定價400元

開脈太極

定價300元

35
通靈功一養生祛病及入門功法

通靈功

定價300元

37
太極內功養生法

太極內功養生法

定價180元

38
無極養生氣功

無極養生氣功

定價200元

39
氣的實踐小周天健康法

小周天健康法

定價200元

40
達摩易筋經

易筋經

定價350元

太極跤

1 太極防身術
定價300元

2 擒拿術
定價280元

3 中國式摔角
定價350元

簡化太極拳

1 陳式太極拳十三式
定價200元

2 楊式太極拳十三式
定價200元

3 吳式太極拳十三式
定價200元

4 武式太極拳十三式
定價200元

5 孫式太極拳十三式
定價200元

6 趙堡太極拳十三式
定價200元

原地太極拳

1 原地綜合太極二十四式
定價220元

2 原地活步太極四十二式
定價200元

3 原地簡化太極拳二十四式
定價200元

4 原地太極拳十二式
定價200元

5 原地青少年太極拳二十二式
定價220元

6 原地兒童太極拳十捶十六式
定價180元

健康加油站

 糖尿病 預防與治療
定價200元

2 胃部機能與強健
 胃部
定價180元

3 不孕症治療
 不孕症治療
定價200元

4 簡易醫學急救法
 簡易醫學急救法
定價200元

5 肥胖健康診療
 肥胖 健康診療
定價200元

6 肝功能健康診療
 肝功能 健康診療
定價200元

 高血壓 健康診療
定價200元

8 高血糖值健康診療
 高血糖值 健康診療
定價200元

9 尿酸值健康診療
 尿酸值 健康診療
定價200元

10 膽固醇中性脂肪健康診療
 膽固醇 中性脂肪 健康診療
定價200元

11 痛風劇痛消除法
 痛風 劇痛消除法
定價180元

12 三溫暖健康法
 三溫暖 健康法
定價180元

 手腳 護理按摩
定價180元

14 B型肝炎預防與治療
 B型肝炎 預防與治療
定價180元

15 吃得更漂亮健康
 吃得更漂亮・健康
定價180元

16 茶使您更健康
 茶使您更健康
定價180元

17 圖解常見疾病運動療法
 圖解常見疾病 運動療法
定價180元

18 科學健身改變亞健康
 科學健身改變亞健康
定價180元

 簡易畜病自療保健
定價220元

20 王朝秘藥媚酒
 王朝秘藥媚酒
定價180元

21 立見實效保健操
 立見實效 保健操
定價180元

22 越吃越幸福
 越吃越 性福
定價200元

23 荷爾蒙與健康
 荷爾蒙 健康
定價180元

24 越吃越長壽
 越吃越 長壽
定價200元

 自我保健鍛鍊
定價180元

26 斷食促進健康
 斷食促進健康
定價180元

27 蔬菜健康法
 蔬菜健康法 Vegetable
定價200元

28 水果健康法
 水果健康法 Fruit
定價200元

29 越吃越苗條
 越吃越 苗條
定價200元

30 越吃越聰明
 越吃越聰明 EAT & SMART
定價200元

 全方位健康藥草
定價200元

32 人體記憶地圖
 人體記憶地圖
定價350元

33 提升免疫力戰勝癌症
 提升免疫力 戰勝癌症 CANCER
定價280元

34 腎臟病預防與治療
 腎臟病 預防與治療
定價230元

運動精進叢書

1 怎樣跑得快
定價200元

2 怎樣投得遠
定價180元

3 怎樣跳得遠
定價180元

4 怎樣跳的高
定價180元

5 高爾夫揮桿原理
定價220元

6 網球技巧圖解
定價220元

7 排球技巧圖解
定價230元

8 沙灘排球技巧圖解
定價230元

9 撞球技巧圖解
定價230元

10 籃球技巧圖解
定價220元

11 足球技巧圖解
定價230元

12 羽毛球技巧圖解
定價220元

13 乒乓球技巧圖解
定價220元

14 曲線球與飛碟球
定價300元

15 街頭花式籃球
定價280元

16 精彩高爾夫
定價330元

17 巴西青少年足球訓練方法
定價230元

18 籃球個人技術全圖解＋VCD
定價300元

19 門球（槌球）入門與提升180問
定價230元

20 美國青少年籃球訓練方式250例
定價280元

21 單板滑雪技巧圖解＋VCD
定價350元

快樂健美站

柔力健身球
定價280元

2 自行車健康享瘦

自行車健康享瘦
定價280元

3 跑步鍛鍊走路減肥

跑步鍛鍊走路減肥
定價280元

4 創造健康的肌力訓練

創造健康的肌力訓練
定價220元

5 舒適超級伸展體操

超級伸展體操
定價280元

6 水中有氧運動

水中有氧運動
定價280元

完美身材

定價280元

8 創造超級兒童

創造超級兒童
SUPER KIDS.
定價280元

9 使頭腦變聰明

簡單訓練
頭腦聰明
SMART
定價280元

10 防止老化的身體改造訓練

防止老化
身體改造訓練
定價280元

11 三個月塑身計畫

3個月塑身計畫
定價280元

12 懶人族瑜伽

懶人族瑜伽
定價280元

瑜伽
定價240元

14 忙裡偷閒練瑜伽袪病養生篇

瑜伽
定價240元

15 健身跑激發身體的潛能

健身跑
身體的潛能
定價200元

16 中華鐵球健身操

中華鐵球健身操
定價180元

17 彼拉提斯健身實典

彼拉提斯健身寶典
pilates
定價280元

18 全身保健操＋VCD

全身保健操
定價280元

瑜伽
美姿美容
定價180元

20 豐胸做自信女人

豐胸做自信女人
定價200元

21 輕鬆瑜伽治百病

easy yoga
輕鬆瑜伽治百病
定價280元

22 瑜伽秀體小品

瑜伽秀體
小品・Yoga
定價280元

23 熱舞瘦身小品

Hot Dance
熱舞瘦身
小品
Getting Slim
定價280元

24 整形打造美麗

整形打造美麗
Beauty
定價250元

排毒頻譜33式
Yoga
熱瑜伽
定價350元

國家圖書館出版品預行編目資料

詠春拳頂尖高手必修／魏　峰　王安寶　編著
——初版，——臺北市，大展，2009〔民98.12〕
面；21公分，——（實用武術技擊；20）
ISBN 978－957－468－718－3 （平裝）
1.拳術　2.中國
528.972　　　　　　　　　　　　　　　98018585

詠春拳頂尖高手必修

ISBN 978－957－468－718－3

編　　著／魏　　峰　王安寶
責任編輯／葉　　萊
發 行 人／蔡 森 明
出 版 者／大展出版社有限公司
社　　址／台北市北投區（石牌）致遠一路2段12巷1號
電　　話／（02）28236031・28236033・28233123
傳　　眞／（02）28272069
郵政劃撥／01669551
網　　址／www.dah-jaan.com.tw
E－mail／service@dah-jaan.com.tw
登 記 證／局版臺業字第2171號
承 印 者／傳興印刷有限公司
裝　　訂／建鑫印刷裝訂有限公司
排 版 者／弘益電腦排版有限公司
授 權 者／北京體育大學出版社
初版1刷／2009年（民98年）12月

定　　價／250元

●本書若有破損、缺頁敬請寄回本社更換●

大展好書　好書大展
品嘗好書　冠群可期

大展好書　好書大展
品嘗好書　冠群可期